數位單眼相機
攝影技巧基礎講座

單眼器材×攝影理念×主題實拍×後製處理＝攝影師的進化論！

雷依里、鄭毅／著

松崗

數位單眼相機攝影技巧基礎講座

作　　　者　雷依里、鄭毅

企 劃 編 輯　李敏綺
執 行 編 輯　顏緣
版 面 構 成　郭哲昇
封 面 設 計　阿作

業 務 經 理　徐敏玲
業 務 主 任　陳世偉

出　　　版　松崗資產管理股份有限公司
　　　　　　台北市中正區忠孝西路一段50號11樓之6
　　　　　　電話：(02) 2381-3398
　　　　　　傳真：(02) 2381-5266
　　　　　　網址：http://www.kingsinfo.com.tw
　　　　　　電子信箱：service@kingsinfo.com.tw

ISBN　　　　978-957-22-4578-1
圖 書 編 號　XT16048
出 版 日 期　2016 年 (民 105 年) 7月初版

國家圖書館出版品預行編目資料

┌─────────────────────────────────────┐
數位單眼相機攝影技巧基礎講座 / 雷依里, 鄭毅著. --
初版. -- 臺北市：松崗資產管理, 2016.07
　　面；　公分
　ISBN 978-957-22-4578-1 (平裝附光碟片)

　1.攝影技術 2.數位相機

952　　　　　　　　　　　　　　　　105011889
└─────────────────────────────────────┘

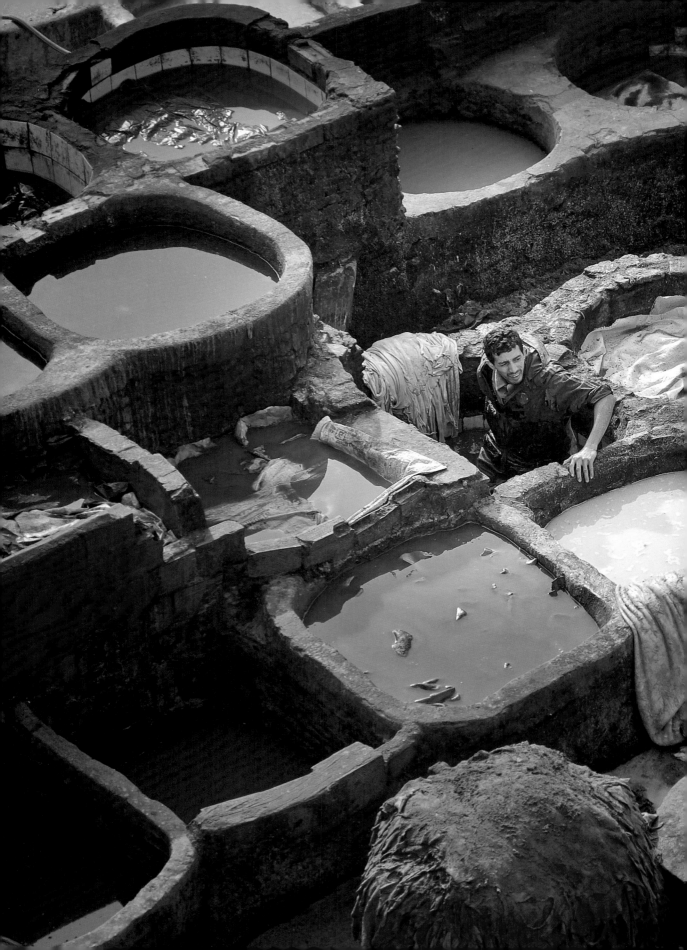

01

解密單眼相機的
結構和原理

[·] 數位單眼相機分類

入門級數位單眼相機

入門級數位單眼相機的價格已經降到了普通民眾都可以接受的水準，雖然價格低廉，但入門級單眼相機仍然具備了數位單眼相機的一切核心功能，足以滿足絕大多數的拍攝需求。相較於更高階的數位單眼相機，入門級單眼在成像品質上並沒有打任何折扣，低廉價格所帶來的品質差異，僅僅呈現在機身材質、操作手感及拍攝速度等一些對日常拍攝影響不大的差別上。因此，數位攝影初學者完全可以放心地購買一款入門級單眼，並將省下來的錢用來添購鏡頭等其他相機配件。

(↑) PENTAX 入門級數位單眼相機

準專業級數位單眼相機

準專業級數位單眼相機在售價上比起入門級單眼相機要高出不少，適合有一定經濟能力的攝影發燒友選購。它在操作手感、機身材質、拍攝速度及測光和對焦精準度等方面，相較於入門級數位單眼相機有很大提升。

1. 操作手感：這個等級的數位單眼相機機身更大，手柄更高，握持手感更加飽滿，機身大部分區域也配備了蒙皮，摩擦係數更高，機身在手中長時間工作時，不會因為出汗而滑落。

2. 機身材質：準專業級數位單眼相機廣泛採用鎂鋁合金外殼及骨架，比起入門級單眼相機的塑膠機身更加堅固，機身的防水性、防塵性也有所提升，增強了惡劣環境下的適應能力。

(↑) 準專業級數位單眼相機骨架

3. 操作速度：由於配備了容量更大的暫存，並採用了一些更先進的機械設計，使準專業級數位單眼相機在連拍速度及數位照片的存取速度上，得到了大幅的提升。對於一些專業攝影領域，例如動態攝影等，準專業級單眼相機會明顯地比入門級單眼相機更具性能優勢。

專業級全片幅數位單眼相機

專業級全片幅數位單眼相機是數位單眼相機中的頂級產品。它們擁有與垂直手把一體化的機身設計、堅固耐用的金屬外殼及骨架、超過 15 萬次以上的快門壽命，並經過嚴格的防水、防塵性能測試，還具有超快的連拍和儲存速度，以及 100% 的觀景窗視野率。專業級數位單眼相機的對焦系統也經過特別優化，更多的雙十字對焦點，可以在大光圈拍攝時，更準確地進行對焦操作；在畫質方面，專業級全片幅數位單眼相機的感光元件尺寸也更大，比起 APS-C 片幅的入門級單眼相機，在成像品質和像素上也有明顯的提升。專業級數位單眼相機大多價格昂貴，它們的客戶群是專業攝影師和新聞記者，對於剛開始學習攝影的初學者而言，不建議配備這個等級的攝影器材，而是建議把更多的精力傾注在攝影技術的提升上。

(↑) 專業級數位單眼相機骨架圖

⦿ 感光元件：全片幅逐漸普及

隨著萬元級全片幅數位單眼相機的推出，全片幅數位單眼相機會越來越普及，它擁有巨大的技術優勢，其優異的成像品質無論在細節還是高感光度的表現方面，都遠遠超過 APS-C 等級的產品。

更大的面積 & 更優的性能

全片幅感光元件的面積，比起 APS-C 片幅單眼相機的感光元件要大一倍以上，更大面積帶來的性能優勢，主要呈現於以下方面：

1. 細節更細膩，雜訊控制佳：相較於 APS-C 片幅感光元件，畫質細節更加完美。這是由於全片幅感光元件的面積更大，因此單位面積內的像素更少，像素點之間的間距更大，單個像素點的感光面積更大，動態範圍更大，高光度時的雜訊控制也更出色。

2. 省去焦距轉換係數：各大廠商的專業鏡頭大多為全片幅的數位單眼相機而設計，當全片幅數位單眼相機與它們配合使用時，不用考慮焦距轉換係數的因素，高品質鏡頭為專業攝影師提供了更多選擇。

3. 觀景窗更明亮，視野率更高：全片幅數位單眼相機的反光鏡、五稜鏡、觀景窗等配件與 APS-C 片幅有所區別，全片幅數位單眼相機的觀景窗視野率更高，使用起來更明亮。

● 頂級數位單眼相機的感光元件組

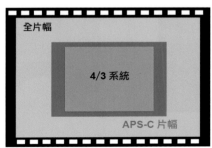

● 不同片幅的感光元件面積對比示意圖

APS-C 規格與全片幅

APS-C 規格的數位單眼相機感光元件面積更小，在使用相同焦距的鏡頭拍攝時，APS-C 片幅相機的視覺和取景範圍更小。用 APS-C 片幅數位單眼相機拍攝，優點是長焦端更長，遠射性能得到增強，而缺點則是廣角端明顯不足。

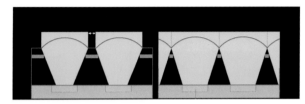

● 全片幅感光元件與 APS-C 片幅感光元件的比較，左側為全片幅感光元件的像素點，其像素的密度更小，感光效果更好

● APS-C 片幅數位單眼相機的感光元件尺寸，約為全片幅數位單眼相機的一半

● 全片幅數位單眼相機的感光元件尺寸為 36×24 mm

兩種片幅鏡頭的成像圈比較

鏡頭是圓形的，所以能清晰成像的區域也是圓形的，被稱為鏡頭的成像圈。全片幅鏡頭的成像圈較大，可以適應全片幅感光元件的需求。當全片幅鏡頭應用於 APS-C 片幅數位單眼相機時，相機只擷取了鏡頭拍攝影像的中央區域，因此，實際視角窄於鏡頭的標準焦距。這也就是焦距需乘以 1.5 或 1.6 的原因所在。而 APS-C 片幅專用鏡頭只針對 APS-C 片幅數位單眼相機設計，成像圈比全片幅鏡頭來得小，只能安裝在 APS-C 片幅的數位單眼相機上，不相容於全片幅數位單眼。

APS-C 片幅專用鏡頭的相容性問題

由於 APS-C 片幅數位鏡頭的成像圈較小，因此，當這種鏡頭配合全片幅底片或高級全片幅數位單眼相機使用時，就會出現難以避免的暗角現象。有些 APS-C 片幅鏡頭由於鏡組後部的設計與傳統鏡頭不同，甚至根本無法裝到全片幅的機身上，因此帶來了一定的相容性問題（Nikon D3 可以相容 APS-C 片幅鏡頭，但它只擷取畫面中心區域，有效像素會隨之下降）。

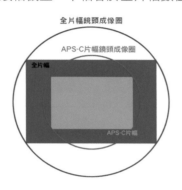

⋂ 全片幅與 APS-C 片幅成像圈的對比示意圖

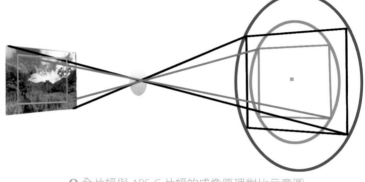

⋂ 全片幅與 APS-C 片幅的成像原理對比示意圖

集成自動除塵功能的感光元件

灰塵是感光元件的大敵，數位單眼相機在更換鏡頭的過程中，灰塵可以趁虛而入，附著在感光元件上，進而影響照片成像。因此，攝影師必須定期清除感光元件的灰塵，但這項工作需要在維修點完成，且需耗費不少的費用。現在，感光元件中已集成了自動清除灰塵的功能，為攝影師提供了極大的便利。最早應用自動除塵系統的廠商是 Olympus，它採用超聲波除塵系統，在 CCD 和低通濾波器的前面安裝超聲波濾鏡，每次開機時就會發生超高頻率震動，將灰塵震落。現在，各家廠商都推出了自己的感光元件自動除塵技術，Nikon 利用四種不同的共振頻率，移除感光元件前面光學低通濾鏡上的灰塵；而 Canon 也配有了感光元件的綜合除塵系統。

⋂ APS-C 片幅專用鏡頭安裝在全片幅感光元件上會產生暗角

⋂ 感光元件的機械圖和結構分解圖

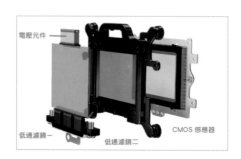

⌜•⌟ 單眼相機的重要組件

LCD 顯示器

數位單眼相機之 LCD 顯示器的最大功能，是在照片拍攝完成後，回頭查看照片的拍攝效果。隨著技術的不斷進步，LCD 顯示器的尺寸和像素也不斷提升，現在 LCD 顯示器的像素已經普遍達到 90 萬像素，可以更清晰地顯示出照片的細節。

近兩年推出的許多數位單眼相機，其 LCD 顯示器還具有即時取景的功能，攝影師可以像使用消費級數位相機那樣，透過 LCD 顯示器進行取景和構圖，一些機型甚至搭載了可以翻轉、變換角度的 LCD 顯示器，讓使用者在進行特殊角度的拍攝時，也可以從容自如。

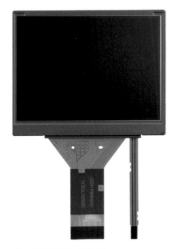

⋒ LCD 顯示器組件

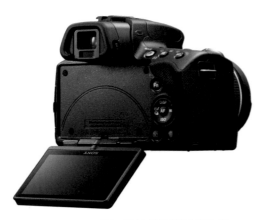

⋒ 可翻轉的 LCD 顯示器能當做觀景窗使用

五稜鏡與光學觀景窗

數位單眼相機的頂部有一個重要的裝置，它的名字叫五稜鏡，光線進入鏡頭後，經過反光鏡的反射，再透過五稜鏡的一系列反射，最終才會進入光學觀景窗，使攝影師能夠看到清晰的影像，進而完成取景和構圖工作。

正是因為五稜鏡的存在，所以數位單眼相機的外形無法像消費級數位相機那樣做到頂部平直，而必須有一個明顯的凸起。

數位單眼相機之所以一直堅持使用光學觀景窗，是因為進入鏡頭的光線在透過五稜鏡反射、進入光學觀景窗後，可以做到所見即所拍，取景範圍的誤差很小。同時，光學觀景窗在明亮、清晰度方面，相較於電子觀景窗仍具有明顯的優勢，是數位單眼相機的不二選擇。

⋒ 數位單眼相機內部的五稜鏡組件

⋒ 光線通過數位單眼相機頂部的五稜鏡，反射進入觀景窗

影像處理器

影像處理器是數位單眼相機內部的「大腦」，也成為各個廠商技術競爭和市場宣傳的重要陣地。

在數位影像生成和儲存的過程中，影像處理器發揮著重要的作用，它可以將感光元件接收到的原始數位訊號進行各種修正和糾偏，包括色彩校正、白平衡校正、降噪處理等一系列步驟，最後將處理完成的照片存入記憶卡中。

影像處理器的性能主要表現在兩個方面，一是照片處理的效果，二是影像處理器自身的處理速度。各個廠商的影像處理器都有各自的性能特點和處理傾向，其中雜訊控制是各家廠商技術競爭的核心；同時，一些具有較強高速連拍性能的數位單眼相機，為了實現較快的影像處理速度，甚至採用了雙影像處理器的配置。

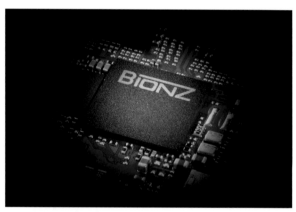

⚲ SONY 數位單眼相機的影像處理器

供電系統

數位單眼相機用電力驅動，它的耗電量相當驚人，在數位相機剛剛誕生的年代裡，電池的工作時間短正是數位相機的顯著劣勢。

隨著技術的進步和大容量鋰電池的應用，數位單眼相機的續航時間大為改善，現今的數位單眼相機所配備的電池電量相當強勁，有些高階數位單眼相機甚至可以在不更換電池的情況下，完成千張照片的拍攝量。

一般而言，對於喜愛旅遊攝影和風景攝影的攝影者來說，只要在外出時攜帶充電器及一顆備用電池，基本上就可以滿足需求了。

數位單眼相機配備的鋰離子電池最大的優勢，就是沒有明顯的「記憶效應」，可以隨用隨充；同時，其內部的晶片可以與相機傳遞訊息，顯示精確的電量，以及顯示剩餘電量可拍攝的照片張數，使攝影師在大量拍攝時能夠心中有數。

關於數位單眼相機電池的知識，有兩點必須掌握：一是許多單眼相機的垂直手把內可以裝兩枚電池，以提高續航能力；二是原廠電池價格高昂，如果囊中羞澀，不妨選購副廠電池，它們和原廠電池相比雖然性能略有遜色，但價格卻便宜很多。

⚲ 數位單眼相機的充電器和電池

⚲ Canon 的影像處理器

⚲ 可以裝載兩節電池的垂直手把

光圈：**F11** │ 曝光時間：**1/120s** │ 感光度：**100** │ 焦距：**28 mm**

↑ 使用數位單眼相機黑白模式拍攝的黑白風景照片

相片風格設定

如果攝影師沒有採用 RAW 格式拍攝，那麼他還可以對照片畫質的細節進行豐富的調整設定。

現在的數位單眼相機提供了多種相片風格供攝影者選擇。事實上，不同的相片風格，就是相機自身根據拍攝題材的不同而對照片進行的相應優化，可以對照片進行調整的參數包括銳利度、對比度、飽和度、色調等，不同題材的照片，適用於不同的內部處理方式，當然，使用者也可以設定自訂風格，並對這種風格的銳利度、對比度等參數進行個人化的調整。

許多數位相機還提供了具有各種不同渲染效果的相片風格，其中最常見的有黑白模式、HDR 高動態影像模式等，活用它們，往往可以得到非常理想的效果。本頁上面的照片就是使用數位單眼相機的黑白模式拍攝完成的。

↑ 相片風格設定選單

↑ 設定相片風格的具體參數，銳利度、對比度、飽和度、色調

↑ 在選單中設定黑白模式

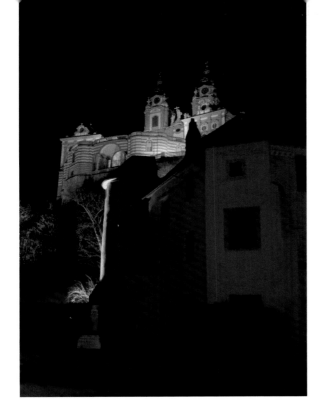

光圈：**F4**｜曝光時間：**1/30s**｜
感光度：**3200**｜焦距：**37 mm**

↺ 奧地利梅爾克修道院夜景

鏡頭結構（組／片）：13/18
水平視角：84°~34°
最近對焦距離（公尺）：0.38
最大放大倍數：0.21
最小光圈：22
光圈葉片：9
濾鏡口徑（公釐）：82
鏡頭直徑（公釐）：88.5
鏡頭長度（公釐）：113
鏡頭重量（公克）：805
遮光罩型號：EW-88C

標準變焦鏡頭

同時具有廣角、中焦和中長焦的標準變焦鏡頭，是攝影者們使用最廣泛、適應能力最強的攝影鏡頭，它常常被當做相機的「鏡頭蓋」，也是攝影初學者的第一款鏡頭。

對於全片幅數位單眼相機而言，標準變焦鏡頭的焦距範圍約為 24~70 mm；對於 APS-C 片幅數位單眼相機而言，標準變焦鏡頭的焦距範圍約為 18~50 mm。

標準變焦鏡頭的廣角端兼顧了風景攝影的功能，70 mm 長焦端又兼顧了人像攝影的功能，非常容易上手。不同等級標準變焦鏡頭的差別，主要表現在光圈的大小上，恆定大光圈的標準變焦鏡頭價格昂貴，但是大光圈對於光線的適應能力和出色的背景模糊效果，使得它們物有所值；而小光圈的標準變焦鏡頭價格低廉，非常實惠，適合初級攝影者使用。

名鏡推薦：EF 24-70mm F2.8 L USM II

這款 24 mm 廣角到 70 mm 中遠攝焦段的 L 級標準變焦鏡頭，是傳統「大三元」中最重要的一支。F2.8 的最大光圈在整個變焦範圍內保持明亮，可應對風景、人像攝影等廣泛領域。

在這款鏡頭的整個變焦範圍內，都能得到銳利、清晰的畫質。光圈結構採用 9 片葉片的圓形光圈，可以拍出符合大光圈鏡頭特點的柔和、大幅模糊效果之畫面。

光學結構方面，它有效配置了 1 片研磨非球面鏡片和 2 片 Gmo（玻璃模鑄）非球面鏡片，高效補償廣角端容易產生的像面彎曲和彗星像差，實現了更高的畫質。它還配置了 1 片超級 UD（超級超低色散）鏡片和 2 片 UD（超低色散）鏡片。另外，鏡身的結構在經過重新設計後，不但得到強化，也提升了使用的可靠性，而且比起上一代產品還擁有更小的體積和更輕的重量，在專業鏡頭重量日漸增長的今天，不禁讓人眼前一亮。

長焦望遠鏡頭

長焦鏡頭體積龐大，擁有「望遠」拍攝的特性和更長的焦距，適合在不驚動拍攝對象的情況下遠距離拍攝，經常應用於動物、生態、體育等攝影題材中。

長焦鏡頭的體積與焦距成正比，焦距越長，鏡頭的體積和重量越大。對於一般的攝影愛好者而言，70-200 mm 的長焦鏡頭性價比最高，可以滿足大多數需要長焦鏡頭才能拍攝的攝影題材。

由於焦距長，長焦鏡頭的景深很淺，可以獲得柔美的模糊效果，突顯畫面主體。此一特性使它也同樣適用於人像攝影，只是由於拍攝距離很遠，攝影師和模特兒需要解決溝通的問題。

長焦鏡頭適用於抓拍和捕捉瞬間，在體育攝影和動物攝影中，只要選好、選對拍攝對象，拍攝的成功率就會很高。但因為受限於體積和重量，大光圈長焦鏡頭的攜帶性一直無法提高。

當攝影師需要用更長的焦距拍攝時，可以為長焦鏡頭安裝增距鏡。增距鏡安裝在鏡頭與機身之間，它利用折返原理增加鏡頭的焦距；常見的增距鏡有 1.4X 和 2X，也就是可以將長焦鏡頭的焦距提高 1.4 倍或 2 倍。在拍攝距離受限制的情況下，安裝增距鏡，可以有效地解決拍攝的瓶頸；但搭載增距鏡的長焦鏡頭所拍出的照片，畫面清晰度會略為下降。

名鏡推薦：AF-S VR 70-200mm F2.8G ED VRII

鏡頭結構（組 / 片）：16/21
水平視角：34°20'～12°20'
最近對焦距離（公尺）：1.4
最大放大倍數：0.12
最小光圈：22
光圈葉片：9
濾鏡口徑（公釐）：77
鏡頭直徑（公釐）：87
鏡頭長度（公釐）：205.5
鏡頭重量（公克）：1530
遮光罩型號：HB-48

這是 Nikon 專業長焦鏡頭中的王牌產品。它具有出色的拍攝性能和超高的影像品質，滿足了專業攝影師和高級愛好者的拍攝要求。

身為第二代產品，它升級了光學防震系統，採用的 VR II 系統相當於提高 4 級快門速度的拍攝效果。

其鏡頭的用料十足，採用 7 片 ED 玻璃鏡片的全新光學設計，可抑制鬼影和閃光的奈米結晶塗層。而超音波馬達（SWM）能實現平穩、安靜的高級自動對焦。

作為恆定大光圈長焦變焦鏡頭，它同樣是拍攝人像的利器，9 葉圓形光圈，能夠帶來自然的模糊美感。

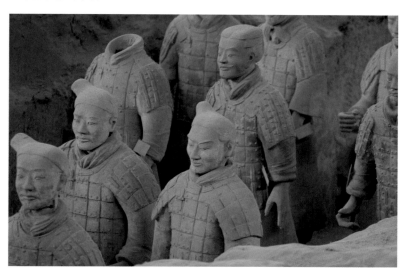

光圈：**F4** ｜ 曝光時間：**1/125s** ｜
感光度：**800** ｜ 焦距：**159 mm**
◖ 用長焦鏡頭擷取兵馬俑豐富多變的表情

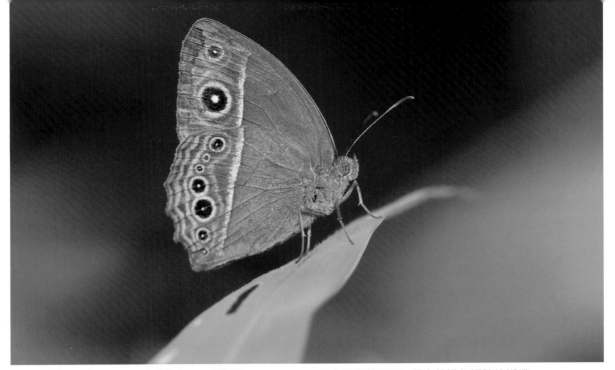

光圈：**F4** | 曝光時間：**1/320s** | 感光度：**100** | 焦距：**100 mm**

🎧 在微距鏡頭下，帶有保護色翅膀的蝴蝶

微距鏡頭

微距鏡頭是專為近距離拍攝細小物體而設計的，不同於常規鏡頭針對正常拍攝距離的光學校正，微距鏡頭特別針對近距離拍攝校正了色差、球變、暗角等問題，是獨特的特殊功能鏡頭。

微距鏡頭的用途很多，既可拍攝花卉、昆蟲等，也可以視為普通規格鏡頭來拍攝任意題材。

微距鏡頭的最近對焦距離非常近，放大倍率更是達到了驚人的 1：1，可以將一個硬幣大小的物體填滿畫面。微距鏡頭大多是定焦鏡頭，且擁有較長的對焦行程，便於實現精確的手動對焦。

微距攝影對初學者來說很難掌握，因為在極近的拍攝距離下，畫面的景深過淺，手持相機無法保持穩定性，焦點很容易跑偏，通常需要結合三腳架來拍攝。

名鏡推薦：EF 100mm F2.8L IS USM

鏡頭結構（組 / 片）：12/15
水平視角：24°
最近對焦距離（公尺）：0.3
最大放大倍數：1
最小光圈：32
光圈葉片：9
濾鏡口徑（公釐）：67
鏡頭直徑（公釐）：77.7
鏡頭長度（公釐）：123
鏡頭重量（公克）：625
遮光罩型號：EW-73

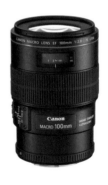

Canon 新款微距鏡頭搭載了能夠在微距攝影時，發揮出良好效果的雙重 IS 影像穩定器，加上防水滴、防塵結構的導入，此款鏡頭最終成為了 L 級鏡頭。雙重 IS 影像穩定器能夠對在微距攝影等近距離拍攝時會產生很大影響的平移震動進行補償，並能與一般情況下發生的傾斜震動配合，發揮較強的手震補償效果。

鏡頭結構為 12 組 15 片，其中包含了 1 片對色差有良好補償效果的 UD（超低色散）鏡片。為了得到美麗的模糊效果，鏡頭採用了圓形光圈。身為微距鏡頭，它的最近對焦距離約為 0.3 公尺，在微距攝影中可實現全時手動對焦。

魚眼鏡頭

魚眼鏡頭的前組鏡片是弧形凸起的，這種光學設計使其具有獨特的成像視角。

魚眼鏡頭可分為全周魚眼鏡頭和對角線魚眼鏡頭兩種規格。在平面視角內能將 180 度的圓弧視野全部收進畫面的鏡頭，稱為全周魚眼鏡頭；而在對角線方向上具有 180 度視角的鏡頭，就稱為對角線魚眼鏡頭。

魚眼鏡頭的視角非常遼闊，用魚眼鏡頭拍攝的照片能產生誇張的扭曲變形效果，類似「哈哈鏡」中的世界，具有很強的視覺衝擊力。

魚眼鏡頭的焦距很短，通常為 8~16 mm 左右。由於視角非常廣，攝影師在拍攝時，要注意別將自己的身體和干擾畫面的因素拍進去。

光圈：**F4.5** │曝光時間：**1/8s** │感光度：**200** │焦距：**10 mm**
⟳ 魚眼鏡頭下的北京 798 工廠內景

名鏡推薦：EF 8-15mm F4L USM

鏡頭結構（組／片）：11/14
水平視角：180°~175° 30'
最近對焦距離（公尺）：0.15
最大放大倍數：0.34
最小光圈：22
光圈葉片：7
濾鏡口徑（公釐）：無
鏡頭直徑（公釐）：78.5
鏡頭長度（公釐）：83
鏡頭重量（公克）：540
遮光罩型號：EW-77

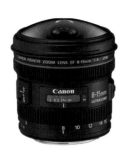

光看焦距段，就知道這是一款全新設計的產品，也是首顆 L 級魚眼變焦鏡頭。透過變焦，鏡頭成像圈大小會發生變化，無論是搭配全片幅機型還是 APS-C 片幅機型，都可獲得約 180 度視角的魚眼效果；如搭配全片幅機型，可以取得約 180 度視角的圓周魚眼效果，而若搭配 APS-C 機型，在焦距 10 mm 時，可獲得對角線方向上約 180 度視角的對角線魚眼效果。其鏡片的曲率較高，但是採用了可抑制反射光發生的 SWC 亞波長結構鍍膜，並且優化了鏡片配置，使耀光和鬼影能得到很好的抑制。在因指尖等頻繁接觸而易附著汙垢的最前端和最後端鏡片上，還採用了具有優秀憎油、憎水性能的防汙氟鍍膜，以保持鏡片的潔淨。

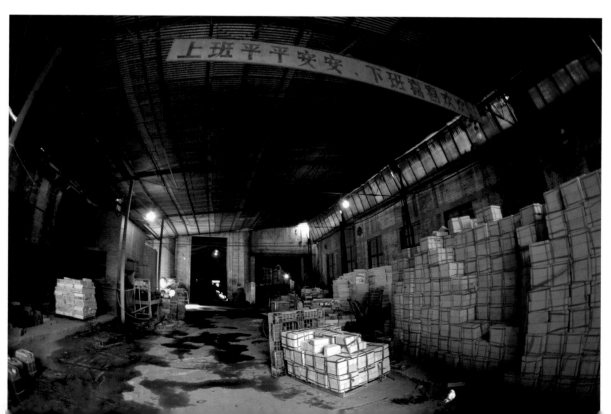

03

你必須掌握的
曝光和對焦技術

⟦·⟧ 實戰數位單眼相機先進的對焦系統

對焦屏

不同的數位單眼相機具有不同的對焦屏和對焦點分布,觀景窗中的對焦點在位置、分布、數量上存在著差異,而決定這一切的,就是對焦屏。對焦屏的位置在五稜鏡和反光鏡之間。攝影師在拍攝時,根據畫面主體的位置,在觀景窗中選擇對焦點來進行對焦操作;當攝影師開啟相機準備拍攝時,預設狀態下的對焦點為畫面中心點。

一般而言,數位單眼相機對焦屏中的對焦點越多,相機性能就越好;而對焦點在畫面中的分布越廣泛、覆蓋觀景窗的範圍越大,則攝影師選擇對焦點的空間也就越大。

Nikon 數位單眼對焦系統

⋒ 數位單眼相機的對焦屏　　⋒ 成像過程中,反光鏡、對焦屏、五稜鏡的位置關係

選擇對焦點

通常,攝影師拍攝一張照片可分為取景、構圖、對焦幾個步驟。在觀景窗中根據畫面主體的位置選擇合適的對焦點,是確定畫面構圖後,拍攝一張照片的關鍵步驟。

半按相機快門按鈕可以啟動對焦。當攝影師在畫面中選好畫面主體,並且在對焦屏中將對焦點的位置移動至拍攝對象時,半按下快門,機身就會將對焦命令傳遞給鏡頭,然後鏡頭透過內部的對焦馬達開始對焦操作,對攝影師選定的主體對焦。在觀景窗中選擇合適對焦點,是最常見的對焦方式。

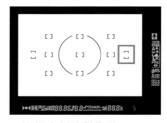

⋒ 選擇右側的對焦點

本例中的畫面主體位於右側,攝影師選擇右側的對焦點,在半按快門完成對焦後,就可按下快門,進行拍攝。

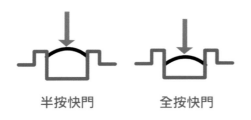

半按快門　　全按快門

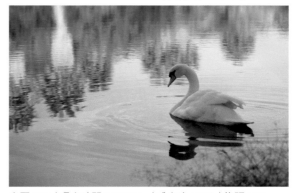

光圈:**F4** │曝光時間:**1/1000s** │感光度:**160** │焦距:**97 mm**
⋒ 攝影師使用了對焦屏右側的對焦點來對主體對焦

使用對焦精確度最高的十字對焦點

精確度最高的十字對焦點

無論數位單眼相機的等級是高是低，其觀景窗中對焦點的對焦精確度，都存在著明顯的差異，其中，十字對焦點的精確度最高。在使用擁有 F2.8 這樣大光圈的鏡頭拍攝時，畫面景深很淺，會需要更高的對焦精確度，而十字對焦點正好能勝任並配合大光圈鏡頭的拍攝工作。適時選擇精確度更高的十字對焦點，是攝影對焦的訣竅；但非常遺憾的是，在許多低階及中階的數位單眼相機上，只有中心對焦點是十字型對焦點。

↑ EOS 1DX 的對焦點分布示意圖

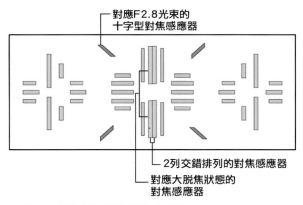

↑ 雙十字對焦點的對焦精確度最高

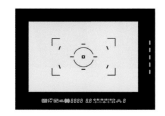

↑ 這個對焦屏的中心點為雙十字對焦點

高階機型擁有更多十字對焦點

高階數位單眼相機的對焦系統擁有眾多的十字型對焦點，因此，比起中低階數位單眼相機要先進許多；而對焦精確度和速度，也是高階數位單眼相機相較於中低階數位單眼的重要技術優勢。

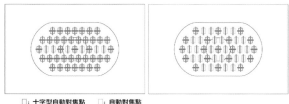

☐：十字型自動對焦點　　☐：自動對焦點
━：f / 2.8 自動對焦感應器（中央自動對焦點對應 F4 光圈）
━：f / 5.6 自動對焦感應器（中央自動對焦點對應 F8 光圈）

↑ 高階數位單眼相機擁有許多雙十字對焦點

發揮中心對焦點的精確度

許多中低階數位單眼相機對焦系統中的對焦點數量本來就不多，而且只有中心對焦點為十字對焦點，因此，攝影師在使用大光圈拍攝時，最好只使用中心對焦點工作。若拍攝主體不在畫面中心時，使用中心對焦點拍攝也有一定的竅門，那就是先完成對焦，再進行構圖操作，如下所述。

為了避開對焦點精確度不夠所引起的跑焦問題，攝影師可先將中心對焦點對準畫面主體並半按快門對焦，接著不抬起快門鍵，移動相機重新構圖，最後再按下快門。這種對焦方式在人像攝影中經常應用，往往會以中心對焦點對人物的眼部進行對焦，隨後再重新構圖拍攝。下圖是攝影師在拍攝蝴蝶時，使用這種方法對焦的示意圖。

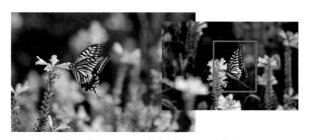

光圈：**F4**｜曝光時間：**1/400s**｜感光度：**400**｜焦距：**200 mm**

↑ 本例中，攝影師使用中心對焦點對焦，然後不鬆開快門，重新構圖進行拍攝

⌖ 了解最近對焦距離，掌握對焦範圍

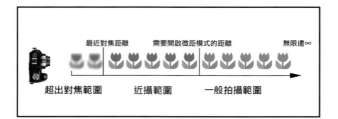

最近對焦距離

當攝影師需要用整個畫面呈現一個體積不大的拍攝對象時，需要不斷地靠近拍攝對象，增加它在畫面中所占的面積；但當攝影師靠近到一定程度時，鏡頭就會出現無法完成對焦的問題，這是因為每款鏡頭都有一個固定的參數：最近對焦距離。

鏡頭能夠清晰成像的最小工作距離，稱為鏡頭的最近對焦距離。最近對焦距離是指攝影師能夠完成對焦操作的最近拍攝距離，當拍攝距離小於此距離時，無論是使用自動對焦還是手動對焦，鏡頭都無法完成對焦操作。最近對焦距離的存在，是單眼鏡頭的光學設計所決定的，在一般情況下，要想將一個微小的物體填滿整個畫面，使用普通鏡頭是無法辦到的，此時必須讓最近對焦距離更短，也就是使用具有特殊功能的微距鏡頭。

最近對焦距離在一定程度上決定了鏡頭的近攝性能，最近對焦距離的測算，是從感光元件到被拍攝物體間的距離。

對焦範圍及對焦行程

數位單眼鏡頭的對焦範圍，是從鏡頭的最近對焦距離到無限遠的範圍；對於鏡頭來說，雖存有最近對焦距離，卻不存有最遠對焦距離的概念。

存在於整個對焦範圍內的物體，鏡頭都可以完成準確的對焦，但是一些鏡頭，尤其是長焦鏡頭的鏡身上，可以找到設定不同對焦行程的切換開關，上面標有不同的對焦行程，例如，1.3 m 至無限遠或 2.5 m 至無限遠等，這些開關的作用是用來限定鏡頭對焦的工作範圍。

之所以要將一個鏡頭所能達到的更廣對焦範圍限定得更短，是因為限定更短的對焦範圍，可以提升鏡頭的對焦速度和效率；尤其是在拍攝需要頻繁對焦的題材時，限定對焦範圍和對焦行程，可以大大提升鏡頭的工作效率和對焦準確性。

光圈：**F5.6**｜曝光時間：**1/640s**｜感光度：**800**｜焦距：**135 mm**

🎧 在花卉攝影中，攝影師經常要盡量貼近拍攝對象，以鏡頭的最近對焦距離進行拍攝

🎧 長焦鏡頭中，用來調整對焦行程的各種開關按鈕

[·] 活用對焦模式──拍攝動態使用追蹤對焦

單次對焦

單次對焦是最常用的對焦方式，主要用於拍攝靜止的物體。而根據拍攝對象的狀態是靜止還是動態的差異，可以切換數位單眼相機的對焦模式，除了單次對焦，追蹤對焦模式主要用於拍攝動態主體。

單次對焦是指當攝影師在畫面中選定對焦點，半按快門完成對焦操作後，無論拍攝對象是否移動，對焦系統都不再工作，此時，攝影師可以重新構圖進行拍攝。

追蹤對焦

追蹤對焦模式在拍攝動態的主體時不可或缺，它是攝影師在選定對焦點、開始對焦操作後，如果拍攝對象在攝影師按下快門前不斷移動，對焦系統就不會停止工作，仍會根據拍攝對象的移動而不斷進行對焦的模式。不同廠商對追蹤對焦模式的稱呼也各有不同，但功能都大同小異。

拍攝動態物體時，為了使快門打開的那一刻，拍攝對象能夠在畫面中清晰呈現，推薦使用追蹤對焦模式。即使動態對象在觀景窗中的各個對焦點間不斷發生位置變化，相機也能對拍攝對象不停地進行對焦；攝影師可以感覺到鏡頭的對焦馬達一直在不斷工作，而攝影師隨時可以按下快門來完成拍攝。

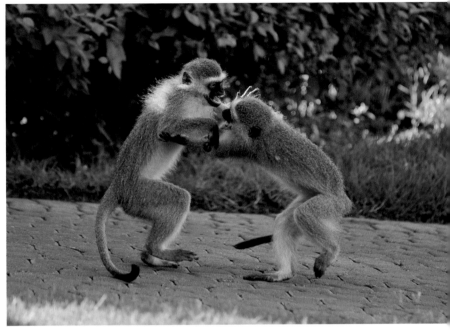

光圈：**F4** | 曝光時間：**1/1250s** | 感光度：**640** | 焦距：**200 mm**

⌒ 使用追蹤對焦方式拍攝打鬥中的猴子

↺ 數位單眼相機上的對焦模式切換開關，其中有追蹤對焦模式

⌒ 追蹤對焦功能可以應用在運動攝影中，本例中的 4 張照片是運動攝影的連拍實例

⦿ 高速連拍時，對焦精確度的控制

對焦速度影響照片連拍

連拍是單眼相機驅動模式的一種，主要應用在運動攝影等題材中，用以提高拍攝的成功率。當使用連拍模式進行創作時，對焦模式當然應當採用針對動態對象的追蹤對焦模式；在此模式下，攝影師可以藉助相機追蹤對焦和連拍功能的配合，得到精彩的瞬間。

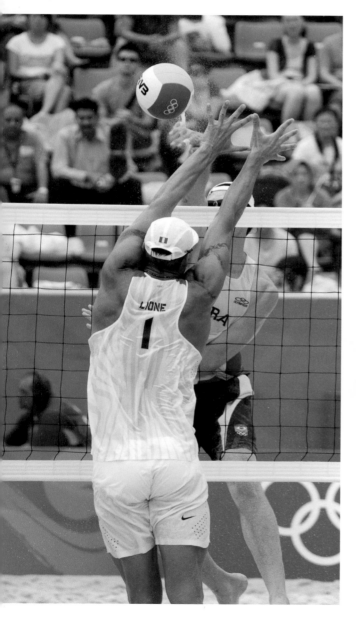

在高速連拍模式下，數位單眼相機的對焦系統可能跟不上連拍的節奏，進而降低了連拍的速度。此時，對焦和連拍兩項功能存在著矛盾，所以攝影師必須在對焦精確度與對焦速度上做出取捨。

在速度和精確度上做出取捨

一些高階的數位單眼相機針對這一問題設定了一項功能，它們具備自動對焦敏感度的調整選項，或是對焦操作上「拍攝優先」或「對焦精確度」優先的選項，攝影師必須在對焦速度和對焦精確度上做出取捨。

降低對焦精確度以確保連拍或拍攝的完成是十分必要的，因為「拍下來」往往優先於「拍清楚」，更何況，適當地降低對焦精確度，不一定會將最終的照片拍糊或全部都拍糊。反之，如果選擇對焦精確度優先模式，往往會降低連拍的速度，錯過很多非常精彩的動態畫面。具備這項功能的前提條件，是數位單眼必須擁有很高的連拍速度，所以很多中低階數位單眼相機都不具備此項功能。

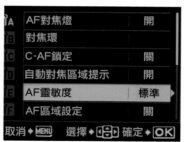

A	AF對焦燈	開
B	對焦環	
C	C-AF鎖定	關
D	自動對焦區域提示	開
E	AF靈敏度	標準 ▶
F	AF區域設定	關

取消 → MENU 選擇 → ⊞ 確定 → OK

⦿ 自動對焦靈敏度的調整功能選單

光圈：**F4** 曝光時間：**1/4000s** 感光度：**800** 焦距：**184 mm**

↻ 使用高階數位單眼相機，運用追蹤對焦功能拍攝沙灘排球比賽

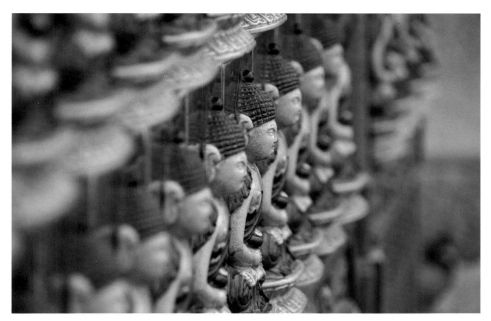

光圈：F6.3
曝光時間：1/320s
感光度：400
焦距：200 mm

⊃ 在拍攝左圖這種景深極淺的照片時，為了確保成功，可以使用對焦包圍曝光

先進的對焦微調技術

防止焦點偏移：對焦包圍曝光

數位攝影時代，由於照片可以放大仔細查看，攝影師經常會發現照片跑焦的現象；而因為跑焦導致拍攝失敗是非常可惜的，因此，現在許多高階數位單眼相機甚至設計了對焦包圍曝光的功能。在拍攝一些對對焦精確度要求較高的題材時，為了防止焦點的偏移，數位單眼相機可以先後拍攝三張相同構圖、曝光的照片，只是對照片的焦點做前後的聚焦微調，類似於傳統的包圍曝光功能，以此來確保照片拍攝的成功率。這項功能在拍攝景深較淺的照片時非常實用。

針對不同鏡頭進行跑焦微調

針對攝影者經常反映的鏡頭跑焦問題，廠商索性在許多數位單眼相機配備端，配備了一種針對鏡頭進行跑焦微調的功能，可對每一支你所使用的鏡頭進行不同的焦點偏移調整，能夠將鏡頭焦點前移或後移一些。這項功能非常實用，它使攝影師的焦點控制能夠精益求精。

⊙ 對焦包圍功能的設定選單

⊙ Tamron 大光圈標準變焦鏡頭

⊙ 對焦微調功能可以分別針對不同鏡頭進行對焦精確度矯正

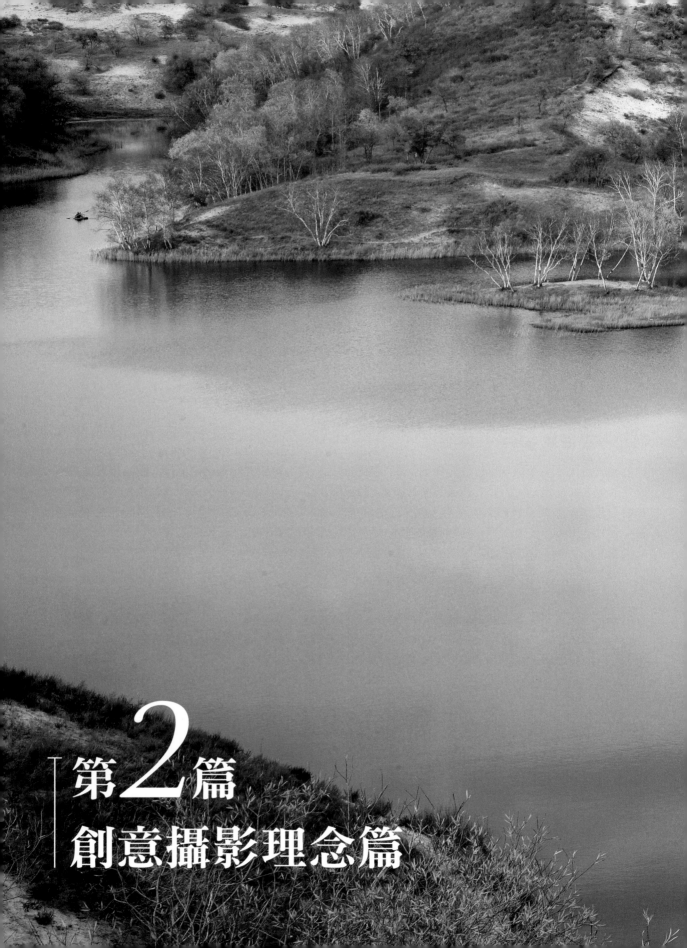

第**2**篇
創意攝影理念篇

光圈：F3.2 ｜曝光時間：1/320s ｜感光度：500 ｜焦距：200 mm

🎧 利用預留空間法和斜線構圖法拍攝上山的野羊，在牠邁開
　　前蹄時按下快門，讓照片呈現出動態感

靜亦是動

照片有時能交代事情的發展過程，有時會將
發現的高潮進行展現，有時也會預示高潮的
來臨。例如，在這兩張動物的照片中，攝影
師在構圖上都為向前或向上移動的動物預留
了前進的空間，並且將移動的高潮記錄了下
來。在右側這張林間飛鳥的照片中，攝影師
利用渺小的鳥與大面積森林產生的對比，生
成不穩定因素，之後透過記錄飛鳥向前滑翔
的瞬間，而非正面或側面的特寫，營造出一
種潛在的動態感。而上面這張野羊的照片，
攝影師在牠抬腿的瞬間進行捕捉，在看似靜
態的照片中，讓讀者心裡充滿對下一步行動
的想像。

因此，在靜態的數位照片中，一樣可以呈現
出畫面的動態感，這不僅講求相機的熟練操
作，還包含了一些心理學的內容。正因為如
此，很多人說攝影是一門綜合的學科，當技
術嫻熟後，還有更大的空間有待探索和挖掘。

光圈：F3.2 ｜曝光時間：1/1600s ｜感光度：400 ｜焦距：190 mm

🎧 拍攝飛鳥時使用大光圈長焦鏡頭，在虛化背景的同時，讓
　　取景不要過於緊湊，可以讓人們產生飛翔的聯想

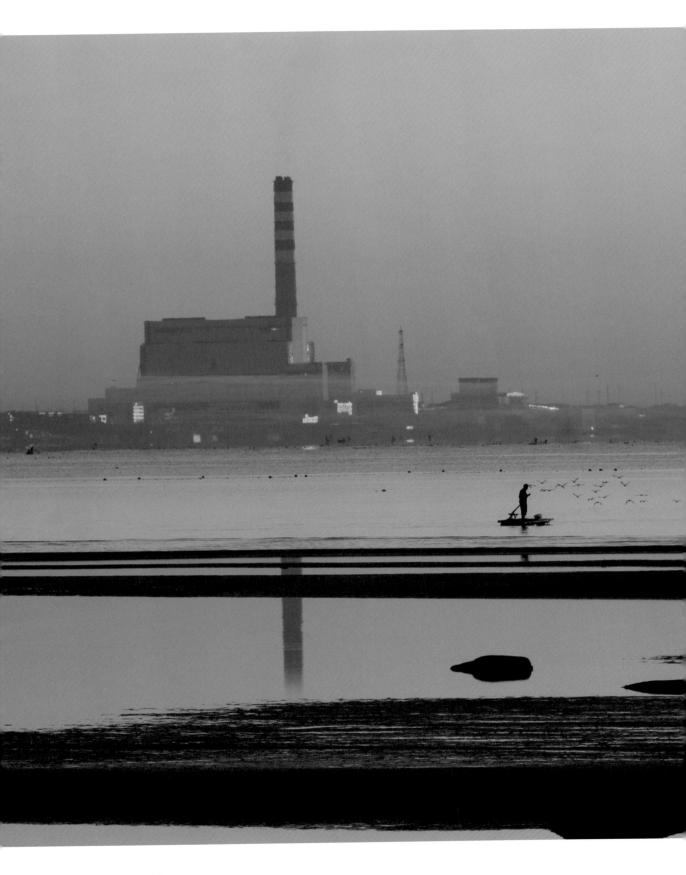

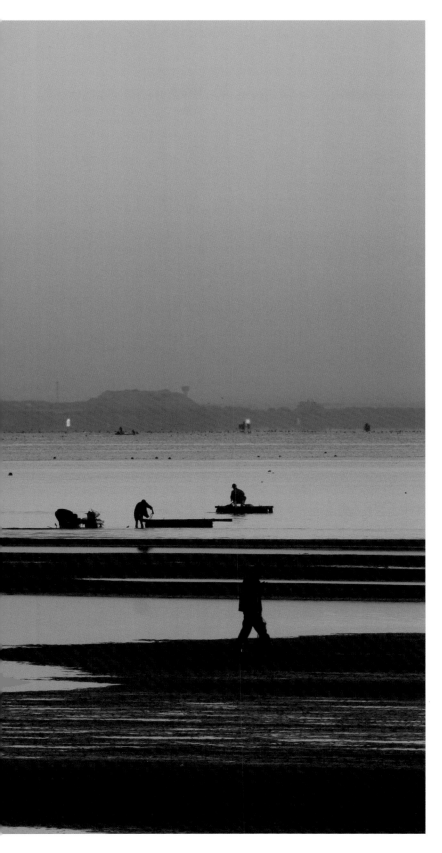

訓練觀察力

一張好照片的誕生，不僅需要熟練的相機操控技術，更重要的是攝影師敏銳的洞察力、觀察力和畫面控制力。這張照片拍攝於一個與城市隔海相望的漁村，在一次郊遊活動中，攝影師對此地有了初步的了解。在海灘漫步時，攝影師透過觀察發現，這裡不同於一般海邊沙灘，在潮水退去後會形成延綿數千公尺的灘地；這裡的沙灘與海水交匯，其中還有礁石點綴其中。看到這些，攝影師已經開始在腦海中將現場有利於表達的元素進行各種組合，陰天、多雲、晴天、日出和日落、漁船駛過海面。於是，攝影師預先確定了太陽升起的方向，並決定在第二天的清晨，根據探尋的位置來嘗試拍攝。

清晨，攝影師來到海灘上，由於太陽光的作用，天空中瀰漫著溫暖的光線，漁民泛舟在海上捕撈，從逆光的角度看上去，只能大概分辨出他們的輪廓。於是，攝影師選擇了較遠的拍攝位置，將長焦鏡頭架設在三腳架上，透過長焦鏡頭的壓縮透視關係，將灘地與海水交織的景象進行濃縮整合，並將海面上的活動與隔海相望的城市一同記錄下來。

光圈：F11 | 曝光時間：1/200s |
感光度：100 | 焦距：190 mm

◐ 利用長焦鏡頭的壓縮透視感，表現海邊清晨的繁忙景象

光圈：**F8** │曝光時間：**1/320s** │感光度：**100** │焦距：**500 mm**

🎧 拍攝遠距離的單一主體，讓內容更有代表性

距離產生美感

距離產生美感，這句話從字面上分析，可以理解為變化遠近距離及角度，就能發現事物美的一面，而拍攝照片也可以遵循這個道理。在使用數位單眼相機進行拍攝時，調整相機鏡頭，使距離相機有一定距離的景物清晰成像之過程被稱為對焦，而被拍攝物所在的位置則稱為對焦點。照片中的清晰部分只是一個點，在對焦點前方靠近相機部分和對焦點後方一定距離範圍內的畫面會非常清晰，而超出這個範圍的畫面會呈現出模糊的狀態。

在專業的攝影作品中，經常會遇到虛實結合的畫面，讓作品中的主體突出，而朦朧的背景則發揮映襯的作用，這就是運用淺景深拍攝的照片，俗稱背景虛化或前景虛化拍攝手法。在拍攝天鵝時，當攝影師距離牠們較遠時，使用長焦鏡頭拍攝，讓天鵝距離背景天空及海面更遠，這樣就可以獲得更豐富的畫面層次；反之，則會使畫面雜亂無章。

光圈：**F3.2** │曝光時間：**1/400s** │感光度：**200** │焦距：**200 mm**

🎧 近距離拍攝成群的天鵝，畫面層次混亂，照片沒有明確的主體

拒絕直接

要想拍出與眾不同的攝影作品，不僅要熟悉相機的操作，還要具有豐富的想像力，以及快速準確的現場場景控制力。在義大利比薩拍攝照片時，攝影師既想表現斜塔建築本身，又不想一味直接地拍攝，於是嘗試透過一個處於陰影處的玻璃，利用其中的反光進行構圖。眾所周知，玻璃等鏡面物體只有處於黑暗中，才能有效地將外界光亮處的靜物進行映射。在攝影師堅持不懈的尋找中，不僅找到了最佳的鏡面反光處，還利用廣角鏡頭，完整記錄了有趣的弧形玻璃櫥窗框架。於是，借助邊框式結構的窗框與玻璃，再結合比薩斜塔的映像，就形成了一幅光影與倒影組合的佳作。

不僅玻璃反光可以避免直接的表達，水面反光、金屬面的反光、墨鏡的反光都可以合理地利用，甚至連一滴水珠中顛倒的世界影像，也會被攝影師發現和記錄。

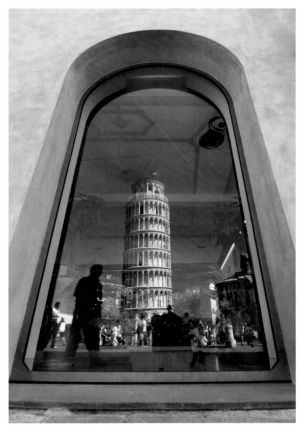

光圈：**F8**｜曝光時間：**1/20s**｜感光度：**100**｜焦距：**12 mm**
🎧 結合鏡像畫面與櫥窗中的元素進行拍攝

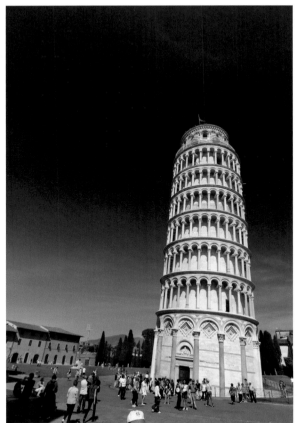

左側是一張曝光和構圖非常中規中矩的照片，攝影師在拍攝時盡量避開了雜亂的人群，同時盡量還原天空的藍色，但這些只能讓這張照片看起來更像一張明信片。攝影師的觀察和發現能力往往會強於普通人，透過觀察，不僅可以發現新奇的事物，也能對周圍的景物產生全新的認識。例如，置身一個風景拍攝聖地時，很多人會對最感興趣的景物不停地拍攝，而具有敏銳觀察力的攝影師，會先根據拍攝重點分析畫面，找到合適的前景和適合襯托主體的背景之後，再透過有效的組合來進行拍攝，避免直接表達。

光圈：**F2.8**｜曝光時間：**1/640s**｜感光度：**100**｜焦距：**200 mm**
🔄 近距離拍攝比薩斜塔，得到一張旅行紀念照

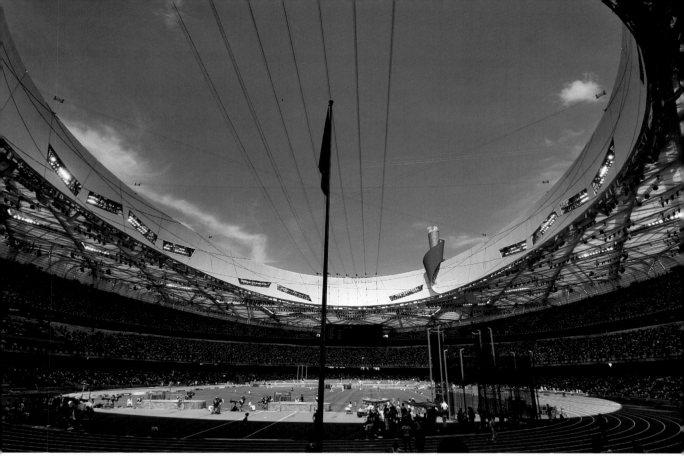

光圈：F9 ｜曝光時間：1/250s ｜感光度：100 ｜焦距：12 mm

🎧 在拍攝體育場時，攝影師利用光與影繪製出獨特的形狀，藉由調整曝光來表現

善於利用光與影

如何利用光與影的關係來構成影像和調性，是攝影創作中的一大關鍵技術。光線根據照射方向主要可以分為三種，即順光、側光和逆光。光線如果從光質上來區分，可以分為直射光和漫射光。其中，硬光下的景物會產生強烈的陰影，利用這個特點，可以拍攝出獨具特色的照片。

數位單眼相機的優勢是擁有高畫質的感光成像元件，當記錄景物時，不僅可以確保一定的像素值，還可以還原真實的亮度層次與色彩調性層次。如果將數位單眼相機的照片與傻瓜相機進行比較，可以發現相同像素大小的照片，數位單眼相機記錄的景物顆粒更加細密、景物的邊緣過渡更為平滑、大面積天空或水面中的光影層次更為真實，就連暗部也能呈現豐富的內容和細節。利用這些特點，就可以在拍攝照片時，既保留畫面細節，又能容納不同亮度的光影，透過色調變化來增加畫面的興趣點。

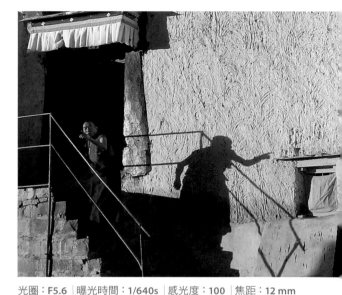

光圈：F5.6 ｜曝光時間：1/640s ｜感光度：100 ｜焦距：12 mm

🎧 在拍攝時，盡量觀察光線對現場景物及人物的影響，並適時進行捕捉

抽象也是像

在表達拍攝主體時，可以淡化畫面的具體內容，同時提煉景物的特徵和形態來著重表現。其中，常見的手法就是尋找自然界中的自然光線，對被拍攝體進行描繪和表現。要自如地運用光線，就要對光線有一定的了解。早晚的光線偏暖色調，日出前和日落後色調偏冷，在陰影中的色調同樣偏冷。在陰天或多雲天氣中，光影的塑造效果偏軟，照射在主體上不會形成明顯的明暗對比；在晴天時，光影的塑造效果偏硬，會在被拍攝體上形成明顯的明暗對比。

以下面這張日落時分拍攝的中式建築屋頂為例，攝影師利用逆光拍攝時降低曝光補償，得到屋簷上的神獸和仙人剪影，同時也取得了日落時分的天色和光影過渡。而在最下方這張照片中，攝影師利用前景中處於陰影裡的門和人物，營造出抽象的剪影效果，與後方順光的景物和人物進行對比。

光圈：F6.3｜曝光時間：1/4000s｜
感光度：200｜焦距：125 mm

↻ 逆光拍攝屋頂上的仙人和神獸，透過抽象的剪影來表現

光圈：F6.3｜曝光時間：1/200s｜
感光度：100｜焦距：24 mm

↻ 利用大門和門框作為前景，襯托故宮的城樓

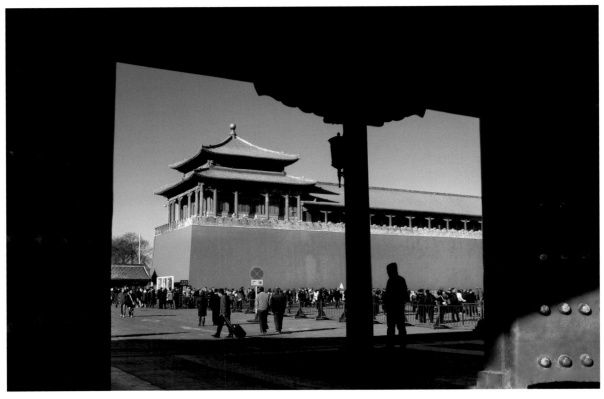

壞天氣拍出好照片

天氣與天色是風景攝影中照片成功與否的關鍵，在同一地點、不同天色下，會拍出截然不同的照片。一般人拍出來的照片總是平淡無奇，而專業攝影師拍出來的照片表現形式總是更勝一籌，這有時不僅是拍攝技巧的問題，很多情況是取決於拍攝時的光線與天色差異。例如，在黃山上拍攝照片時，如果趕上晴朗的天氣，那麼只能拍攝出常見的挺拔山體和植被；如果趕上雪天，可以拍出銀裝素裹的畫面；如果趕上雲海，則可以拍出仙境般的世界。很多剛接觸單眼攝影的愛好者，總是在惡劣天氣中焦急萬分，並且選擇等待天氣轉向晴朗；而有經驗的攝影師，會故意選擇天氣惡劣時外出拍攝，這樣往往可以出奇制勝，拍到難得一見的光線和天色。

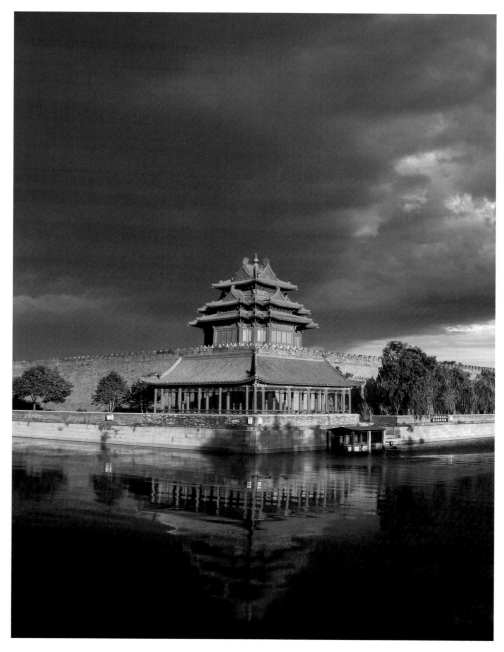

光圈：**F8**
曝光時間：**1/80s**
感光度：**100**
焦距：**35 mm**

↻ 在陰雨天氣時進行拍攝，利用雲中夾縫的光線創作

光圈：**F4.5** 曝光時間：**1/125s** 感光度：**100** 焦距：**75 mm**

🎧 充分引導出模特兒的積極性，並結合適當的環境進行拍攝

規矩是用來打破的

在拍攝環境人像題材時，攝影師應先與被拍攝者進行交流，在拍攝前可以向被拍攝者解釋他（她）所充當的角色，使他（她）能夠投入角色，進而捕捉到理想的環境人像照片。攝影師在取景時，不僅要進行組合構圖，還要注意觀察被拍攝者的神情表露，根據其狀態和心境，運用語言及其他手法來引導被拍攝者的情緒，使之輕鬆愉快，激發其表現慾。

剛入門的攝影愛好者，可以尋找身邊的朋友或同事充當模特兒；在拍攝人像照片時，可以採用「擺中抓」的方式，讓被拍攝者選擇站位，並且準備好道具。此時，攝影者使用相機進行構圖和對焦，由於是擺姿拍攝，因此可以多花些時間研究拍攝角度，以及人物和背景的組合方式。在對人物對焦後，攝影者在手持相機且眼睛不離開觀景窗的情況下，可以用語言引導被拍攝者做出肢體動作，或是改變臉部表情，並在這個瞬間按下相機快門，捕捉自然的狀態。就像上面表情自然的照片具有很強的感染力，而右邊呆滯的表情則會使照片大打折扣。

光圈：**F4.5** 曝光時間：**1/125s** 感光度：**100** 焦距：**75 mm**

🎧 在未溝通時拍攝模特兒，照片中的動作和表情會略顯僵硬

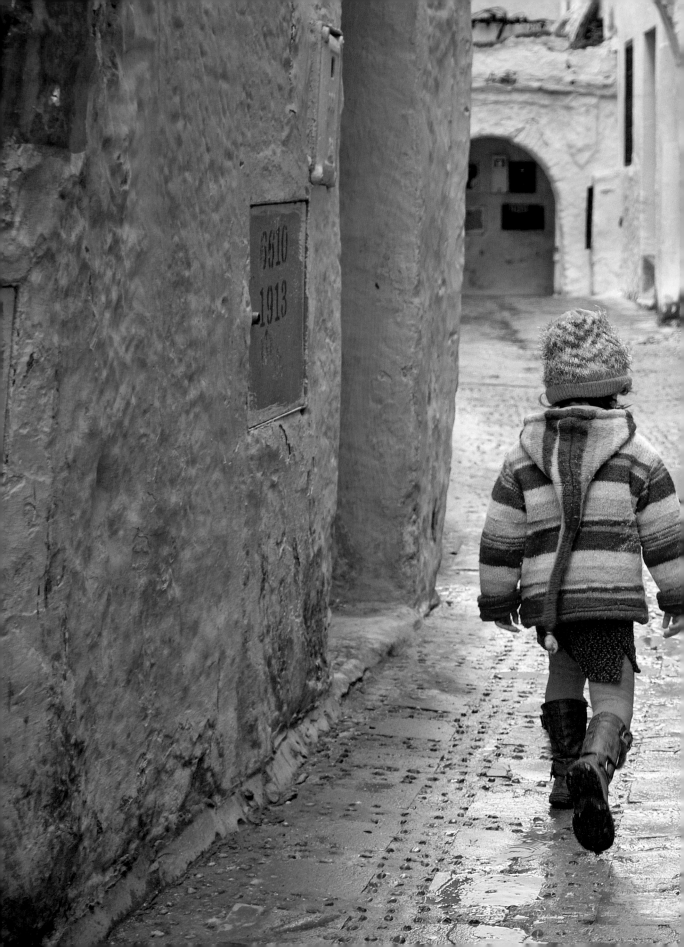

05

創意構圖

畫面中幾何元素的布局和運用

三角形構圖的引申

一些常見的形狀構圖元素，例如三角形構圖，在攝影創作中可以靈活運用。本例中，攝影師不是拍攝某個具有三角形形狀特徵的物體，而是擷取了淳樸父女在寺廟內取水的瞬間，人物的雙臂和噴水的龍頭非常生動地在畫面中構成了一個穩定的三角形；這是三角形構圖的引申用法，它具有傳統三角形構圖的特點，但作為動態的場景，更讓人眼前一亮。

引導線＋對角線

構圖講究線條的應用。在構圖中，線所形成的對角關係，使畫面產生了極強的動勢。把主題安排在對角線上，能有效利用畫面對角線的長度，也能使陪襯物與主體發生直接關係，富有動感，使畫面變活潑，容易產生線條的匯聚趨勢，吸引人的視線，達到突出主體的效果。

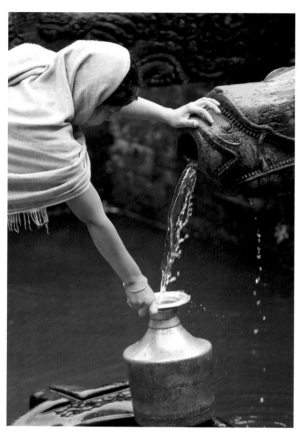

光圈：**F4** ｜曝光時間：**1/400s** ｜
感光度：**640** ｜焦距：**200 mm**

🎧 汲水的少女，人物動作與噴水口構成了穩定的三角形

如左圖，利用對角線條作為視線進入畫面的引導，使觀眾視線隨著線條的指引而看向主體，令主體突出。加上美麗的焦外虛化，串燈線條抽象朦朧，情景如夢似幻。

光圈：**F2.8** ｜曝光時間：**1/60s** ｜
感光度：**800** ｜焦距：**180 mm**

🔄 一串燈光在焦距外瀰漫成美麗的光斑

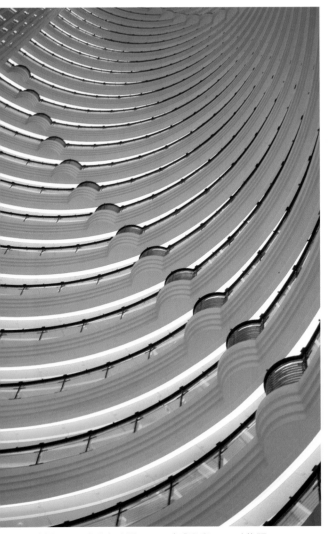

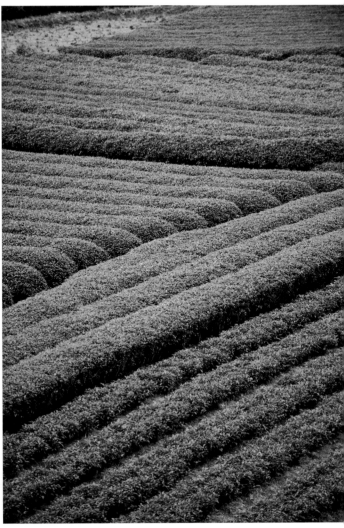

光圈：F2.5 ｜曝光時間：1/15s ｜感光度：400 ｜焦距：33 mm

🎧 酒店的樓層以富有節奏的形式呈現出來

光圈：F4 ｜曝光時間：1/80s ｜感光度：200 ｜焦距：200 mm

🎧 用長焦鏡頭拍攝種滿茶葉的山田

發現畫面中的節奏和韻律

眾所周知，節奏對於音樂十分重要；而在攝影中，節奏和韻律也能給人帶來視覺上的形式美。如左上圖飯店樓層的線條以漸層方式重複，色調也依序發生深與淺的變化，使人們的視線隨著漸層的線條向上移動，從前景一直帶入到背景。

節奏是反覆的形態和構造，是連續和斷續的結合，在視線的移動中，對於點、線、面等形態要素的排列，視線移動在時間上的急變與舒緩，都會讓人感覺到韻律的存在。右上圖是茶園茶樹的節奏性重複構圖，隨著地勢的變化，反覆排列的茶樹縱橫交織在一起，畫面的節奏與韻律感是透過線條的依序搭配與轉折變化完成的。

韻律和節奏是攝影中的一種重要構圖方法，當一張照片中包含富有節奏感和韻律感的要素時，就能讓觀看者產生審美上的愉悅感。

抽象的線條形式感

藝術造型的含義包含了具體造型和抽象造型兩個方面，具體造型偏重於重現具體客觀對象的外在美，而抽象造型則偏重於個人主觀創造性的發揮，是根據新的美學觀和構成原理，有規律地結合點、線、面、形等造型要素，以發現其內在表現力的觀念造型。

在攝影實作中，可以藉助形線元素自身的特點，以及形線元素組成的結構關係，運用抽象的形態，來增強畫面的形式感，以表現攝影作品更深層次的內涵。

線條本身具有抽象的品格，用線來描述事物的過程，是一個想像、簡化、概括、提煉、昇華的過程，也就是抽象化的過程。不規則線的構圖是很麻煩的事，掌握不好的話，很容易就會弄亂畫面。形式感是一切抽象藝術必備的要素，缺乏形式感，抽象便漫無邊際，而沒有邊際的藝術就不會有獨立的品格。所以，從「線」的構成出發，用抽象造型要素表達視覺的對稱均衡、節奏韻律、對比調和、空間感、動感、重力感、方向速度感等，建立起完善的內部秩序和內部規範，就是抽象藝術作品的表達手法和評價標準。

光圈：**F6.3**｜曝光時間：**1/2500s**｜
感光度：**200**｜焦距：**80 mm**

⋒ 用長焦拍攝玻璃牆的特寫，畫面效果抽象

光圈：**F2.8**｜曝光時間：**1/20s**｜感光度：**200**｜焦距：**25 mm**

⟳ 從鳥巢體育場內部，拍攝遠處的水立方和向天空發散的光束

⌈·⌉ 邊框式構圖的多種用法

框架內的視野

攝影本身是一種對時空的剪裁，攝影人可透過前景框架，令影像的剪裁變得更自由，使影像看起來更有趣，甚至增添一份深度。

框架構圖法利用環境中的景物充當框架，例如門框、窗框、樹木等經常被攝影師採用，由於前景框架的種類、形狀千變萬化，因此為畫面增添了無限的可能性。利用框架式構圖，能向觀眾交代攝影人處於何種拍攝環境，增加空間感，甚至帶出一種疏離、客觀的感覺，讓影像有更多層次，也更吸引觀眾的目光。

光圈：**F13**｜曝光時間：**1/40s**｜感光度：**100**｜焦距：**22 mm**

🎧 以框架式構圖的形式呈現城堡建築

線條框式分割，
分割線構圖

框架式構圖要留意主體的曝光。拍攝時要針對主體測光，這樣主體才能曝光準確；如果環境反差很大，可以讓景物框架變成剪影。一般來說，自然框架不用完整出現於影像中，只要營造出框架的效果就可以。框架應該有助於將觀眾目光集中於主體上，但也有部分的景物框架會分散觀眾的注意力，例如密布的分割線構圖，它擁有一種秩序的美感。另外，在某些情況下，可以利用大光圈來虛化框架，讓影像看起來更有情調。

光圈：**F16**｜曝光時間：**1/200s**｜感光度：**100**｜焦距：**28 mm**

🎧 用黑白色調表現從商場窗戶拍攝的城市景色

光圈：**F5.6**｜曝光時間：**1/50s**｜
感光度：**200**｜焦距：**39 mm**

⟳ 從背後拍攝在湖邊休息的情侶，畫面溫馨自然

大自然營造的邊框式構圖

傳統的邊框式構圖往往都是藉助窗戶、建築框架等場景元素來實現的，而在攝影創作中，高水準的攝影師必須尋找和發現那些隱晦的元素，讓自己的構圖不留痕跡、不顯得刻意。

利用環境中的特殊造型構成畫面隱含的邊框，是一個屢試不爽的成功構圖技巧。隱含的邊框式前景不僅強調了主體，還能賦予照片空間感和趣味性。

上圖中，湖邊、樹木、小船、情侶，繁盛的樹葉深淺分層，為照片提供了富有味道的邊框式前景；而前景的包圍，增加了拍攝主體（樹下情侶）對觀眾的視覺吸引力，渲染了湖邊幽靜的氣氛和縱深感，使畫面非常浪漫。

運用透視增強低視角的視覺衝擊力

仰拍的拍攝點低於被拍攝體，主要用來強調和誇飾被拍攝對象的高度，以及宏偉、莊嚴的氣勢。如體育運動項目中的跳高、跳遠、跨欄、籃球和排球等運動，要使畫面形象產生騰空或飛越之勢，就應該用仰角拍攝。此外，仰拍還有利於用天空為背景來突顯主體。

低拍攝點的效果往往更為動人。從接近地面的位置向上拍攝，能把物體的高度、力量和對比強調出來，因此，它是拯救呆板構圖或類似題材的好辦法。採用直幅畫面，效果將更加明顯。在採取低拍攝點拍攝時，相機與垂直平面所形成的傾斜度越大，拍攝出來的效果就越明顯。

廣角鏡頭能容納更多的前景或背景。它能在拍攝特寫時，誇飾近距離物體的尺寸，誇飾在距離或位置上的差別，同時提供更大的景深，並將主體與背景連接。善用近大遠小的透視特性，以及位置、形狀等對比，就能拉出視覺上的立體感。如右圖使用廣角鏡頭拍攝，大大地增加了照片的衝擊力。

光圈：F8 ｜曝光時間：1/500s ｜感光度：100 ｜焦距：30 mm

🎧 從低角度拍攝年輕人灌籃的瞬間

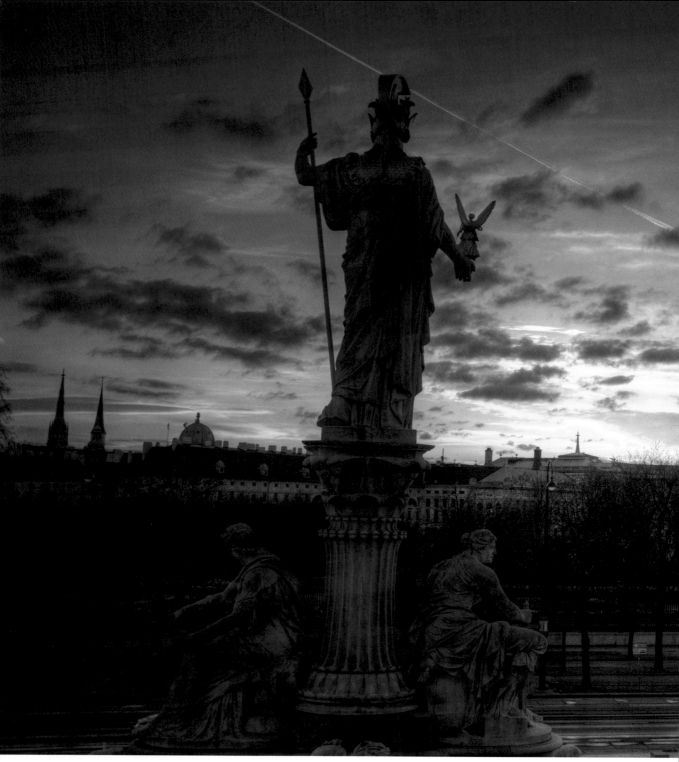

光圈：**F9**｜曝光時間：**1/50s**｜感光度：**100**｜焦距：**28 mm**

∩ 維也納廣場上，朝向晨曦的自由女神像

⌖ 光影變化的構圖應用

包含寓意的剪影

剪影照片通常在逆光下拍攝，逆光越強烈，剪影效果越明顯。在戶外拍攝時，如果想得到柔和的半剪影效果，時間應選擇日落或日出前後；此時的太陽位置很低，看起來很大，但色溫低，面向太陽時，主體輪廓線會特別清晰地突顯出來。天空中霞光滿天，有時還會有各種奇形怪狀的雲彩，更能烘托氣氛和意境。

剪影照片的曝光其實並不難。光影對比差異較大時，若選擇了亮部區域點測光，其他景物可能就因此過度曝光或曝光不足，讓畫面中的雕像因曝光不足而變黑成為剪影或半剪影；而若對雕像進行測光，背景就會因過曝而缺乏現場感，毫無美感可言。

一張剪影的照片並不稀奇，出色的攝影師應該追求讓剪影照片充滿情感。本例中，攝影師在拍攝維也納城市廣場上的自由女神像時，在曝光時精準控制，讓畫面呈現半剪影的效果。

	日出	日落
畫面元素對比	經常將太陽收入畫面	較少將太陽收入畫面
拍攝手法	較常使用長焦，配合三腳架拍攝	較常使用廣角來表現火燒雲下的夕陽
拍攝時機	最佳拍攝時機較短，很容易錯過	拍攝時機較長，太陽完全下山後還是可以拍出美麗的湛藍天空

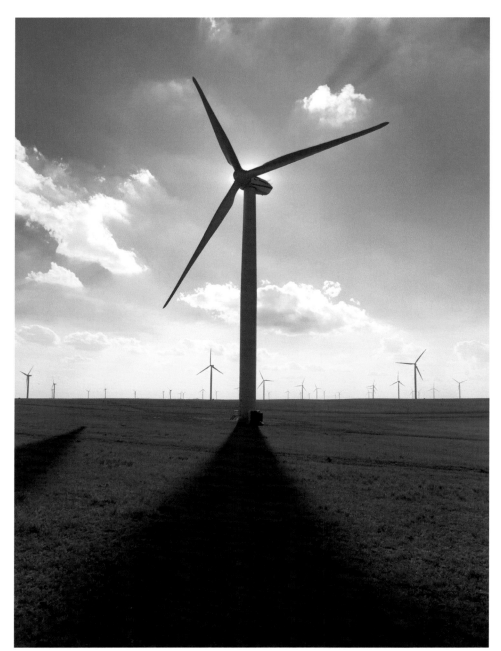

光圈：**F5.6**
曝光時間：**1/1600s**
感光度：**100**
焦距：**24 mm**

↻ 拍攝逆光下的風力發電機，其影子在畫面中構成了美麗的陰影線條

巧妙利用太陽的光影

影子為我們提供了觀察一幅影像的新角度。以剪影來舉例，它幾乎可稱得上是用二維形式表現被拍攝體輪廓的完美方法。被拍攝物投射的影子大小與可見度，取決於現場光的角度。在烈日炎炎的中午，被拍攝物投射的影子短小，且明暗對比強烈；而在早上和傍晚，太陽的角度更加傾斜，影子會變得更長、更柔和。

上圖，攝影者採用逆光拍攝的方法，將高高的風力發電機與其巨大的陰影納入構圖，影子本身是照片中注意的焦點；利用實體和光影的相互位置和對比，讓主體被襯托出來。

構圖手法的組合：透視 + 光影變化

「透視」在我們的視覺中無處不在，而攝影構圖的形線透視又稱為幾何透視，是在平面上透過形與線的變化來表現物體的位置、輪廓和明暗陰影。這種形和線的變化，能發揮表現空間位置、加強空間深度的作用；也正是利用透視，方能使我們獲得 3D 立體的視覺感受。

最常見的透視效果是單點透視，利用廣角鏡頭，一組線條會在遠處匯集成一點，使原本平淡的風景變得生動而富有戲劇性。這種效果在被建築物環繞的環境中特別明顯。形和線的透視變化表現為：近大遠小、近高遠低、近長遠短等，且物體的色調也會隨距離拍攝點的遠近而變化，近的物體色調暗而深，遠的物體色調淡而淺，越遠越淺，直至完全消失。

下圖，多層景物能夠使形和線的透視更明顯，再加上迴廊裡點亮的燈光，在畫面中宛如一條光影的隧道迎面而來，富有節奏感和韻律美。

🎧 透視效果原理示意圖

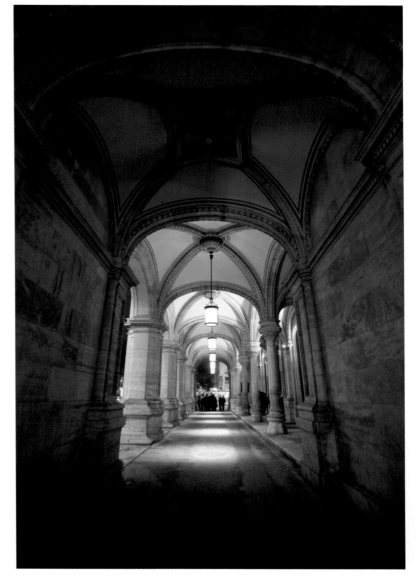

光圈：**F4** │曝光時間：**1/10s** │
感光度：**1250** │焦距：**17 mm**

➲ 用廣角鏡頭拍攝維也納音樂廳外的拱廊

06
創意用光

⊡ 掌握一天中的光線

白天頂光拍攝

使用數位單眼相機拍攝時，不僅要關注光圈、快門、感光度、白平衡等參數，更重要的是對自然光線的了解與使用，要在掌握其基本規律的基礎上，分析更多的使用案例和技巧，這樣才能拍出精彩的照片。

剛接觸攝影的朋友們通常不太關心光線與照片的關係，選在白天正午時分拍攝照片，結果就是畫面單調，看起來缺乏藝術感，同時形成的光影也差強人意。不過，並不是正午時候就一定拍不出好照片，而是需要對光線的知識進行適當的了解和分析，並做一個善於使用光線的攝影師。

光圈：**F3.5** | 曝光時間：**1/3200s** | 感光度：**200** | 焦距：**102 mm**

🎧 上午的光線柔和，光照的方向通常來自景物的側面

強逆光拍攝

使用單眼相機正對太陽的方向拍攝照片時，得到的效果常常會與拍攝現場看到的有一定出入。由於被拍攝主體恰好處於光源和相機之間，所以就產生了背景亮度遠遠高於被拍攝主體的逆光情況。一旦背景在畫面中所占的比例大於被拍攝主體，相機的自動曝光程式會命令相機按照背景的光線狀況曝光，導致被拍攝主體因曝光不足而拍攝失敗。如果此時的光照強烈，那麼被拍攝主體就會出現嚴重的曝光不足，甚至喪失美感。

光圈：**F14** | 曝光時間：**1/800s** | 感光度：**100** | 焦距：**23 mm**

🎧 強烈的逆光會產生剪影效果，畫面簡潔而抽象

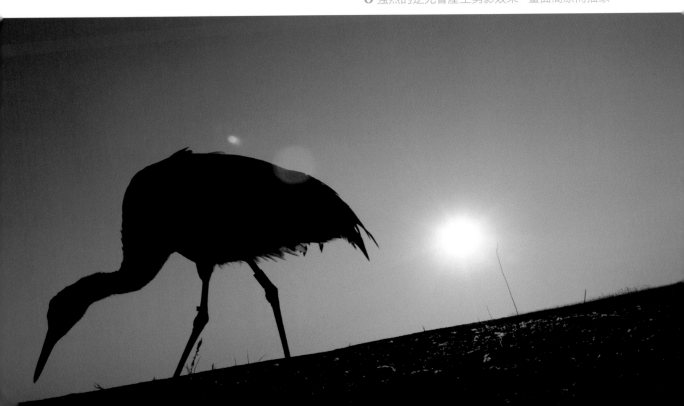

光圈：**F4.5** | 曝光時間：**1/1000s** | 感光度：**400** | 焦距：**200 mm**

🎧 利用逆光帶來的朦朧感，在照片中抒發情感

用光線營造氛圍

攝影師在拍攝時，若能靈活利用自然光，不僅可以拍出清晰的照片，有時還可以營造溫暖、冷酷、祥和、恐怖、緊張等氛圍。在直射光下，光線的方向性強，透過變換構圖和拍攝角度，最容易營造不同的氛圍。拍攝上面的丹頂鶴照片時，就是用了日落前 1 小時的太陽光，以逆光進行拍攝，讓照片氣氛顯得溫暖而和諧，並透過合理的構圖，讓丹頂鶴遮擋住明亮的太陽；同時，在透過長焦鏡頭拍攝時，利用貼近地面的極低視角，可以將地面的草木進行虛化，在逆光中形成點點圓形的亮斑。這種逆光光位的拍攝，原本會影響照片的清晰度，但是在傍晚時分就會形成一種暖色調的霧氣，讓畫面產生朦朧感，進而營造出特殊的氛圍。而右方這張紀實照片，攝影師則透過逆光和沙地的反光，營造出寧靜、和諧的畫面氣氛。

光圈：**F5.6** | 曝光時間：**1/1250s** | 感光度：**400** | 焦距：**42 mm**

🎧 結合逆光和沙地的反光拍攝，並增加曝光補償，讓照片的畫面更生動

第3篇
實拍精通篇

07

超越平凡的風景攝影

[•] 高品質風景攝影與設定

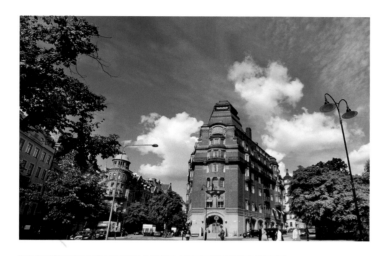

光圈：**F3.1** │曝光時間：**1/125s** │感光度：**100** │焦距：**29 mm**

⋂ 高像素數位單眼相機拍攝的照片細節更加豐富，低像素相機拍攝的照片在放大後會產生馬賽克

鏡頭與照片清晰度

在使用數位單眼相機拍攝照片時，攝影鏡頭的光學品質，明顯地影響了照片的清晰度。例如，光學品質較差的超廣角鏡頭在成像時，由於像差等原因，會導致照片四周的畫面鬆散，甚至出現嚴重的疊影效果；在使用光學品質較差的長焦鏡頭或大變焦鏡頭的長焦端時，即便是照片中心或焦點也會成像模糊，或者畫面中拍攝主體變得朦朧不清晰。這當中的有些問題可以藉由拍攝時適當縮小光圈來緩解，但有些問題只有使用光學品質和設計優異的專業鏡頭拍攝，才能從根本上解決。

像素與照片清晰度

在傳統的底片攝影時代，攝影師通常只是在拍攝後送給沖洗店去處理，並不在相機上對拍攝的格式、解析度等進行設定。直到底片數位化普及後，很多攝影師會將底片掃描後複製到電腦中進行處理，這才開始關心照片的解析度和可放大尺寸問題。此時，以前照片中存在的一些畫面品質問題也慢慢浮現出來。如今，在使用數位單眼相機拍攝時，最先要設定的就是照片的記錄尺寸和清晰度，在相機中是以照片的像素或照片的邊長為單位。左上方就是一張尺寸較大的照片，印刷後細節清晰；左下方由於拍攝前設定的記錄尺寸過小，導致無法滿足印刷需求，細節變得模糊不清，使得拍攝內容無法分辨。

⋂ 設定較大的拍攝記錄格式

⋂ 廉價的標準變焦鏡頭

⋂ 昂貴的高品質大光圈變焦鏡頭

曝光設定與照片清晰度

在弱光環境下拍攝照片時，為了確保較高的畫面品質，必須盡量使用三腳架，並將相機的感光度降至最低。數位單眼相機中的感光度是以 ISO 為單位，通常最低的感光度為 ISO 50、ISO 100 或 ISO 200，不同品牌或型號的相機起始感光度會有所不同。下方的兩張示意照片中，左側為低 ISO 拍攝，畫面清晰乾淨；右側為高 ISO 拍攝，照片中充滿了雜訊。我們在使用數位單眼相機拍攝前，必須先設定 ISO 數值，且除非沒有三腳架輔助，否則應確保使用最低的感光度來曝光拍攝。

⌒ 設定較低的感光度 ISO 值

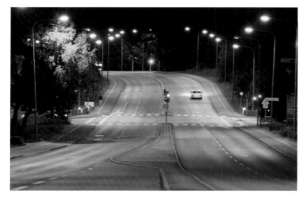
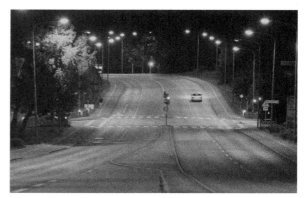

光圈：**F9** ｜曝光時間：**1/25s** ｜感光度：**100** ｜焦距：**165 mm**

⌒ 左圖採用低 ISO 值拍攝，右圖採用高 ISO 值拍攝

RAW 和 JPEG 格式與照片清晰度

JPEG 檔案的副檔名為 .jpg，是一種十分先進的破壞性壓縮技術，它用破壞性壓縮的方式去除多餘的圖像和色彩資料，在取得極高壓縮率的同時，也能展現相當豐富生動的圖像；此格式可以用最少的儲存空間取得較好的圖像品質。而 RAW 檔案記錄了數位相機感應器的原始資料，同時記錄了由相機拍攝所產生的一些元資料檔案；它是未經處理也未經壓縮的格式，我們可以把 RAW 格式更具體化地稱為「數位底片」。

⌒ 使用 RAW 專業格式進行拍攝記錄

光圈：**F6.3** ｜曝光時間：**1/125s** ｜感光度：**200** ｜焦距：**85 mm**

⌒ RAW 格式照片的後製處理空間比 JPEG 格式更大

⌜•⌝ 色階分佈圖與風景攝影的曝光

暗部溢出

色階分佈圖揭示了一張照片的曝光情況，即使沒有看到照片，透過色階分佈圖也可以看出畫面中的明暗分佈情況。

我們先看右側這張川西拍攝的風景照片，黑色的森林剪影、山川、雲朵和天空等元素組成了整個畫面。首先我們可以發現，照片中下方大面積的森林形成曝光不足的黑色畫面，而畫面上方的天空和山川亮度均勻，雲朵亮度相對較高；接著再查看下方使用軟體分析的色階分佈圖，最左側超出範圍的波形對應了黑暗的森林，在色階分佈圖中，這也被稱為暗部溢出。溢出的部分說明了曝光不足、畫面細節無法分辨的情況。

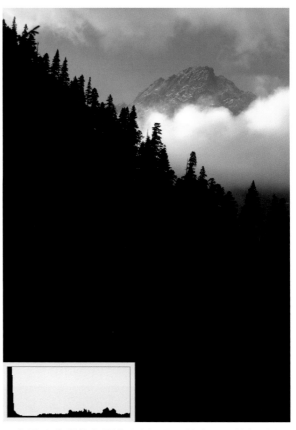

⌃ 色階分佈圖擠在圖表左側，且頂端出現了溢出，說明照片暗部因為太黑而失去了畫面細節

亮部溢出

色階分佈圖的左側代表照片的暗部，右側代表照片的亮部。在使用數位單眼相機拍攝後，透過相機背部的螢幕觀看時，可以使用 INFO 鍵或其他功能鍵調出色階分佈圖資料進行參考。當使用一些影像檢視軟體或專業照片處理軟體時，也可以叫出色階分佈圖功能，本書之後的內容會再具體介紹。

左側這張照片的上方為天空，下方為處於陰影中的瀑布，由於現場光線對比較大，天空的曝光過度。再看看下方的色階分佈圖，最右側的波形擠在一起，且上方超出了圖表的顯示範圍，這就是亮部溢出的表現。

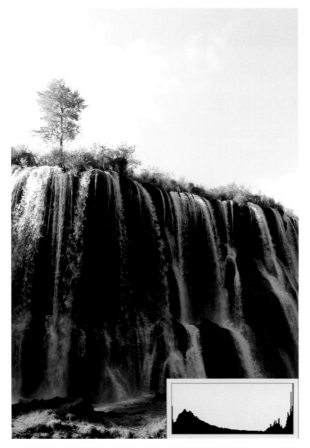

⌃ 色階分佈圖擠在圖表右側，且頂端出現了溢出，說明照片亮部因為太亮而失去了畫面細節

降曝後的高反差

對於單眼攝影來說，沒有完全正確的曝光，只有最適合影像主體表現的曝光。在這張雪地中的樹影照片裡，攝影師使用超廣角鏡頭，透過貼近地面的極低視角來將樹影拉長。此外，攝影師還借助了天空色彩及雪地陰影處映出的天藍色調，讓照片中充滿簡單的藍白兩色。而為了讓照片中不出現嚴重的曝光過度，在構圖時還利用濃密的樹林遮擋太陽，同時在自動測光的基礎上降低曝光補償，讓樹枝的影子更加突出。

⤴ 在測光的基礎上降低曝光補償，避免細節丟失

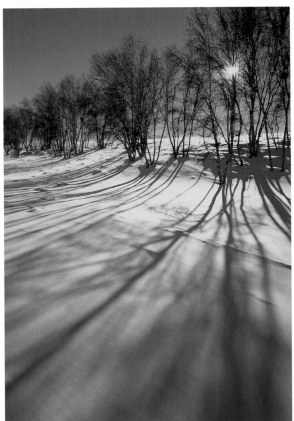

光圈：F11 ｜曝光時間：1/60s ｜感光度：100 ｜焦距：100 mm

🎧 降低曝光後，雪地和樹枝、天空、陰影之間的層次更分明

增加曝光以保住主體

在黃山上拍攝風景照片時，由於太陽光的強度過於強烈，導致前景的松樹和遠景的山川細節無法分辨，通通成了黑灰色的剪影。不過，借助這種剪影，可以形成一種水墨風格的照片效果。在拍攝時，使用自動測光功能測光並曝光，因太陽的影響會導致照片偏暗，遠山的層次消失殆盡，所以要在自動測光的基礎上適當增加曝光補償，在天空藍色不出現較大損失的前提下，讓畫面下方的山巒盡量層次分明。

⤴ 逆光通常會曝光不足，可根據題材適當增加曝光補償

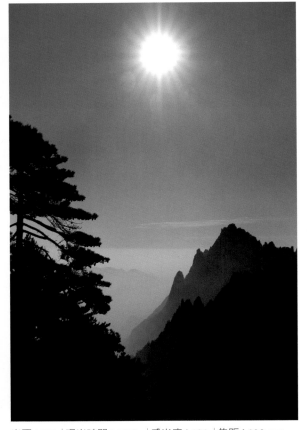

光圈：F11 ｜曝光時間：1/60s ｜感光度：100 ｜焦距：100 mm

🎧 逆光拍攝山巒時，適當增加曝光補償，讓山巒的層次更豐富

⌈•⌋ 特殊情況解決方案：點測光

加強明暗對比的手法

在拍攝這種光線對比較大的場景時，可以使用單眼相機中的點測光功能，對拍攝場景中的亮部測光後再進行拍攝，得到明暗對比較強的照片。點測光的範圍是以數位單眼相機觀景窗中央的小範圍區域作為曝光基準點，大多數相機的點測光區域為取景範圍的 1% 到 3%，單眼相機會根據這個較窄區域測得的光線作為曝光依據。

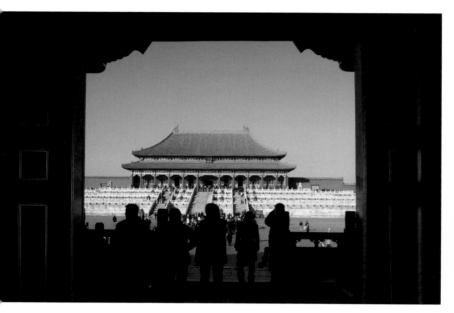

光圈：**F22** │曝光時間：**1s** │感光度：**100** │焦距：**20 mm**

↻ 使用點測光功能，以遠處的建築測光，使得前景呈現出曝光不足的剪影效果

↑ 在測光模式中選擇點測光

提煉畫面主體

在拍攝日落前夕的一線光，或者明暗交織的畫面時，我們可以藉助單眼相機的點測光功能，對照片中的亮部進行測光，讓畫面主體曝光正確，而背景則因曝光不足淹沒在黑暗中，達到提煉畫面主體的目的。在拍攝高色調照片時，例如江中的一葉孤舟，也可以針對孤舟的暗部測光，得到高色調的白色背景照片。

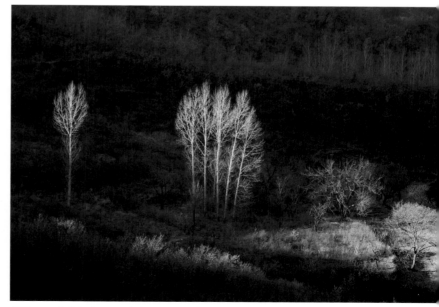

光圈：**F11** │曝光時間：**2s** │感光度：**200** │焦距：**38 mm**

↑ 以樹梢的光照作為標準，使用點測光模式測光並進行拍攝，形成一線光的特效

[•] 適時迴避色調平淡的天空

全景構圖的弊病

在使用準變焦鏡頭時，通常在預設情況下（鏡頭不伸出鏡筒或不變焦時），鏡頭焦距處於廣角端，而很多攝影愛好者便習慣使用這種焦距進行構圖和拍攝。廣角的特點就是收納性強，可以拍攝景物的全貌，就像拍攝者在現場看到的一樣。但是，人的眼睛和大腦具有選擇性，在現場觀看景物時會自然迴避雜亂的內容，而照片卻是真實的記錄，因此會將一些干擾物記錄在畫面中，這就是全景構圖的弊病。

靈活改變構圖

並不是完整的全貌才是最好的記錄，對景物局部特徵的提煉和拍攝，往往考驗著攝影師對畫面的掌握能力；同時，這些被擷取的畫面也能重點突顯景物的特徵，讓觀賞者記憶深刻。在拍攝藏地寺院時，攝影師使用了中焦焦距將右側主殿放大呈現，利用對角線構圖來描繪寺院依山而建的形式，同時讓背景中的房屋與色彩鮮豔的廟宇產生對比。

光圈：F10 ｜曝光時間：1 /200s ｜
感光度：100 ｜焦距：55 mm

∩ 構圖過於完整時，容易將雜亂的景物一同帶入畫面

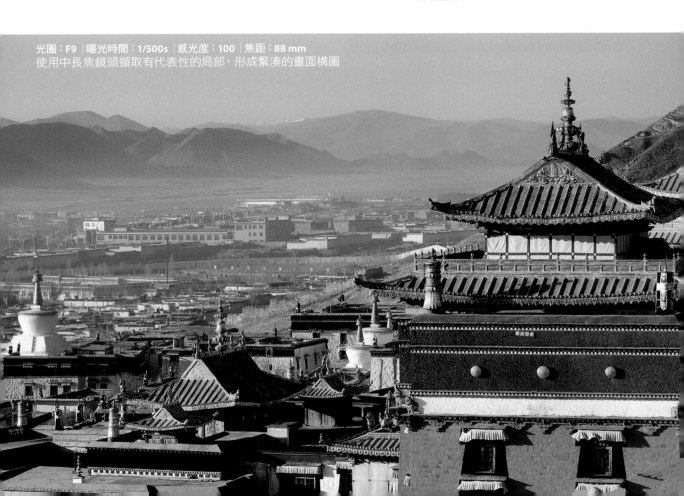

光圈：F9 ｜曝光時間：1/500s ｜感光度：100 ｜焦距：88 mm
使用中長焦鏡頭擷取有代表性的局部，形成緊湊的畫面構圖

⟦·⟧ 風景照片中的有人與沒人

在風景照片的拍攝中，要不要讓人出現在照片中，經常是令人難以抉擇的問題。有時，在風景名勝和旅遊景區，大量的遊客置身其中，攝影師會很難取景，此時的人群就屬於影響畫面的干擾因素；而有時，在拍攝大的場景時，原生態的居民或勞動者在景物中可以產生點綴和說明的作用，此時就變成了畫面的重要組成部分。攝影就像是在做加減法，要加入有利於畫面表現的內容，減去會干擾畫面的內容，讓照片有整體的形式感，也有具體可以觀看的畫面內容和細節。因此，對於有人和沒人的問題，可以分別處理。

1. 如果不是刻意要表現人聲鼎沸，那麼就要避開大量散亂的遊客，可以改變視角或機位高度來達成。

2. 如果風景本身細節少、內容單調，可以試著加入符合當地風土民情的人物形象。

3. 加入人物時要尋找恰當時機拍攝，例如捕捉較好的肢體動作，讓照片顯得生動自然。

光圈：**F8** ｜曝光時間：**1/60s** ｜感光度：**400** ｜焦距：**13 mm**
↻ 直接拍攝日落的海景，照片元素過於單調

光圈：**F11** ｜曝光時間：**1/80s** ｜感光度：**100** ｜焦距：**24 mm**
↻ 加入釣客和漁船的剪影，讓畫面元素更豐富

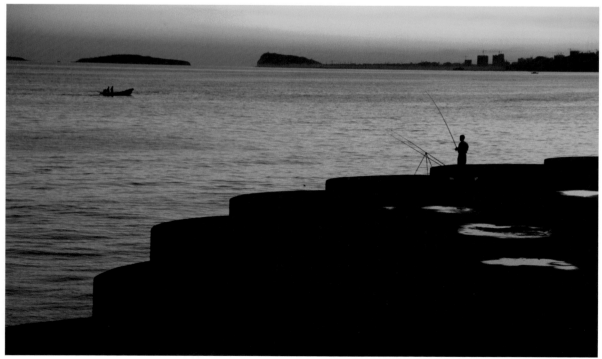

⌜•⌟ 壓縮效果產生重疊美

在拍攝風景照片時，可以等待光線以拍攝到光影絕倫的畫面，也可以爬上高山或深入溝底，拍攝巍峨聳立或一覽無遺的畫面。這些都是利用自然環境的優勢進行創作的案例，然而，在平凡的畫面中，進行優勢內容的提煉與整合，才真正考驗了攝影師畫面控制的能力。

右方是一張草原的照片，攝影師在拍攝時，一直糾結於現場景物的散亂，很難找到畫面規律。透過不斷的嘗試，最後才將三座蒙古包獨立出來，置於畫面左側，讓畫面產生重心偏移的效果；然後使用廣角鏡頭的壓縮畫面透視，以強化這種層次效果。此時，正巧三隻白色飛鳥掠過天空，於是攝影師抓緊時機進行取景和對焦，將三隻鳥兒一併記錄在照片中，與三座蒙古包形成畫面呼應。而下方這張海上養殖場的照片，是攝影師透過網箱養殖的圍欄剪影來進行畫面的組織和構成，並透過長焦鏡頭增加畫面的密集性來拍攝。

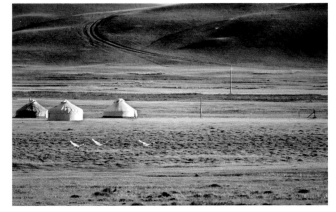

光圈：F5.6 | 曝光時間：1/200s |
感光度：80 | 焦距：35 mm

➲ 善於使用長焦鏡頭，可以將眾多畫面元素壓縮集合在一張照片中

光圈：F5.6 | 曝光時間：1/200s |
感光度：80 | 焦距：35 mm

➲ 利用長焦鏡頭的壓縮透視效果，讓海上的養殖圍欄顯得更加緊湊和密集

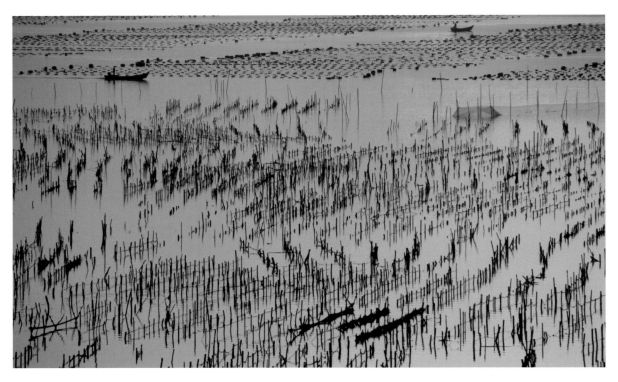

⬡ 精心安排點綴景物的位置

不要根據第一印象拍攝

來到風景攝影聖地拍攝時，人們往往會被當地的景物所打動，不由自主地對美景進行拍攝。這種無意識按下快門的拍攝，常常是因為景物所帶來的視覺刺激，讓人們的神經感到興奮，繼而將其轉化為拍攝的行動，並非源自於精確的布局和畫面規劃。我們不完全否認拍攝的衝動，像 LOMO 題材的攝影中，很多畫面都是源自於攝影者的第一印象；但是要想讓風景照片更加經典和耐人尋味，就要克服第一印象後的衝動拍攝，利用理性進行引導。

光圈：**F8** ｜曝光時間：**1/1600s** ｜
感光度：**400** ｜焦距：**200 mm**

🎧 人們在看到美景後，往往會在好奇心的驅使下，無意識地按下快門

對畫面進行布局與點綴

拍攝同樣的景物時，專業的攝影師會根據拍攝主體的特點，尋找一些視覺前景和元素進行不同的搭配組合，直到讓照片看起來經典且渾然一體為止。而取景與構圖的規律，可以用幾個字來概括：1. 走，在拍攝主體附近遊走，改變拍攝距離和高低角度；2. 湊，嘗試用鏡頭來湊出畫面的重點內容，進而突顯局部；3. 移，在取景後上下左右移動相機，完善構圖內容；4. 擋，利用景物遮擋干擾物；5. 等，等待時機進行拍攝。

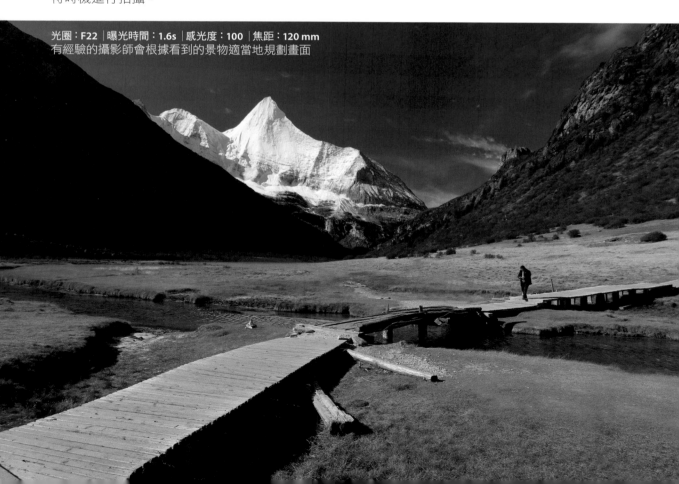

光圈：**F22** ｜曝光時間：**1.6s** ｜感光度：**100** ｜焦距：**120 mm**
有經驗的攝影師會根據看到的景物適當地規劃畫面

[·] 使用有衝擊力的底色

色彩在風景照片中有著重要的作用，它可以重現拍攝現場中壯美的畫面，並利用其感染力和視覺衝擊力來增強照片的表現力；無論是單一的色彩，還是大面積斑斕的色彩，都會為觀眾帶來不同的視覺感受。

在拍攝風景照片時，合理利用光線，可以得到絕佳的色彩表現。順光拍攝時，景物的色彩最為濃艷，在暗背景襯托下的明亮色彩也會更加突出。而為了更好地表現畫面色彩，拍攝時要注意以下幾點：

1. 選擇在清晨或傍晚拍攝，可以獲得自然的色溫染色效果。

2. 上午和下午太陽傾斜時的光照較為均勻，照片的色彩表現力和景物的立體結構俱佳。

3. 多雲天氣中的景物色彩較為清晰，但是缺乏明顯的漸層，看起來缺乏生氣。

4. 陰天或霧天時的空氣懸浮物增加，景物看起來灰暗，照片的色彩受到影響。

光圈：**F11** | 曝光時間：**1/250s** | 感光度：**100** | 焦距：**70 mm**

◑ 利用紅色的土地和黃色的樹木作為背景，襯托飛鳥

光圈：**F5.6** | 曝光時間：**1/800s** | 感光度：**200** | 焦距：**400 mm**

◑ 利用色彩對比法拍攝九寨溝的秋色

⌜•⌟ 發現隱藏的構圖線

蜿蜒的河流曲線

利用前景元素組成的視覺引導線，可以讓平面影像呈現出立體空間感；這樣的視覺引導線會帶領觀賞者的視線進入畫面，並將其引領到照片的重點上。如果我們用心觀察，就會發現大自然具有許多視覺引導線，例如河流、山脈、道路、籬笆等。這裡，攝影師在拍攝日落前的黃河源頭時，爬上對面的一個山坡，讓本來平面的水流產生立體感，並使用了長焦鏡頭，盡量拍攝遠方的河流曲線，讓它產生強烈的蜿蜒感。

光圈：F16 ｜曝光時間：0.6s ｜感光度：100 ｜焦距：17 mm

☊ 利用形式感強烈的河道曲線，分割畫面進行拍攝

曲折的河岸線

在拍攝風景照片時，為了避免過於直接地表現拍攝主體，可以在拍攝地點附近邊走邊觀察，直到找到一個能運用的元素，並利用適合的角度，將它導向畫面的主體或興趣點。讓延伸的景物呈現折線的形態時，我們稱其為折線構圖。折線構圖具有延伸和變化的特點，讓觀賞者看起來更富有韻律感，產生優美、雅緻、協調的美感。

光圈：F16 ｜曝光時間：1/8s ｜
感光度：100 ｜焦距：82 mm

↻ 利用曲折的河岸線貫穿整個畫面

迴避亮部取景

枯黃的落葉是秋天中最明顯的大自然特徵。當樹葉開始掉落時，可以到公園或郊外的森林中，抓住這個最佳的拍攝時間。當清晨的直射光照射在黃葉正面上時，葉子立刻會煥發光彩，此時拍攝可以獲得最佳的畫面細節和均勻的漸層效果。而在水塘和湖邊拍攝時，可以利用其倒影進行構圖，特別是在水面沒有受光時，能得到最佳的映像效果。但是，鏡面反光的亮度往往較弱，為了避開曝光過度的部分，取景時可適時迴避上半部的內容。

光圈：**F4.5** | 曝光時間：**1/80s** | 感光度：**100** | 焦距：**28 mm**

🎧 拍攝水面中亮度接近的景物

用同伴作為前景

在拍攝風景照片時，切勿因為景色壯美而貪大求全，即便畫面中囊括了諸多景物，也要為它創造出一個主題，或是在景物中找出一個重點，著重進行表現。下圖是在安徽黃山拍攝的日落照片，夕陽下地平線後，天上呈現出紅色調，但畫面中缺少了一個明顯的主體；此時，攝影師發現同伴還在對著遠山取景，於是藉助同伴的姿勢及地面的圍欄為剪影形態的前景，並針對背景測光和曝光，進行拍攝。

光圈：**F7.1** | 曝光時間：**1/60s** | 感光度：**100** | 焦距：**50 mm**

🎧 日落時分的景色過於單調，可以靈活使用前景

［・］用接片來突破畫框的局限

器材與拍攝技巧

面對寬闊的拍攝場景時，相機的廣角常常不能滿足我們內心的視角，此時可以透過手中的數位單眼相機，拍攝一張張素材片段，之後再利用電腦自動進行全景照片的合成。有些品牌的相機支援相機內部的自動接片功能，只要設定為全景接片模式，按下快門後，從左到右轉動相機，相機就會自動拍攝並合成具有寬廣視角的全景照片。不過，大多數的相機還是需要自己手動拍攝照片素材。

而為了確保素材拍攝成功，最好使用三腳架來輔助，如果沒有三腳架，也要盡量確保每張照片的地平線位置一致，這樣才能為將來的電腦後製處理取得有用的拍攝素材。除了原地轉動接片，還可以採用平移拍攝和接片的方法，以這種手法拍攝的照片會更加真實。

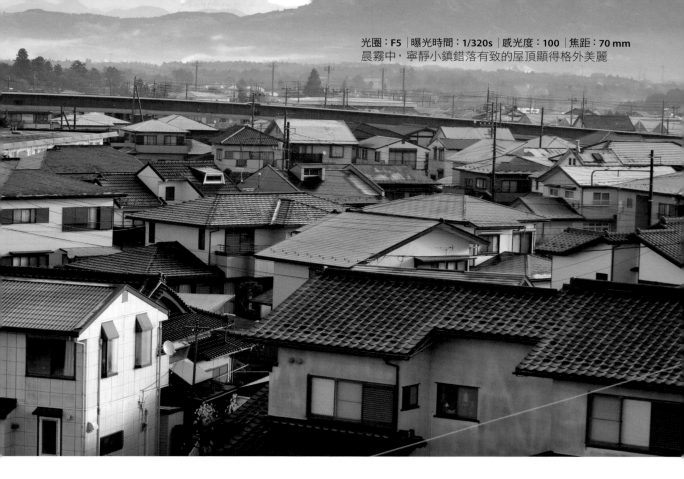

光圈：**F5** 曝光時間：**1/320s** 感光度：**100** 焦距：**70 mm**
晨霧中，寧靜小鎮錯落有致的屋頂顯得格外美麗

俯視拍攝城市脈絡

由於建築物具有不可移動性，選好拍攝點對取景構圖尤為重要。拍攝點應有利於表現建築的空間、層次和環境，主體是建築空間，層次是表現空間的變化和深度，而環境則不僅僅是為了襯托建築、創造一種氣氛，其本身就是建築一個不可缺少的組成部分。

俯視常用來展現建築群的全貌，呈現出宏大的建築場景，類似於「鳥瞰圖」的功能。人類自古以來喜歡登高望遠、俯瞰全貌，這種開闊的視野是在平地上無法看到的。這種俯拍的方法適用於建築群的全景拍攝，以身處高地的方法來表現龐大建築群體的壯觀景象。

城市風景攝影因條件的限制，多為低視角拍攝，如有機會採用高視角俯拍，視野開闊、畫面訊息量大，就能讓意境更新奇。上圖是作者在五層樓天台上拍攝的日本民居，在構圖上，大面積的瓦片屋頂充滿畫面，具有特殊的韻律感；而中性色調的畫面成為趣味點，使平靜的氣氛中充滿生活氣息。

光圈：**F5.6** 曝光時間：**1/500s**
感光度：**100** 焦距：**81 mm**

🎧 在高點俯拍布拉格城市的上層景色

尋找前景與細節

在現代城市中，建築物之間的關係是值得注意的，它們往往能產生有趣的構圖，顯示出它們在特徵及尺寸上的對比。例如右圖，利用河岸相鄰建築的空隙作為絕妙的窗口，並以此為前景，展現河彼岸的城市風景，紅磚白窗、綠樹掩映、高高的煙囪刺向天空、白雲和碧波相互呼應，表示著某種聯繫……。只要仔細地觀察，就能發現許多有價值的畫面隱藏在城市細節中。

下圖，用一座建築物的有趣拱門造型為另一座建築物罩上美妙的邊框，以拱門作為前景進行拍攝，使邊框中心的建築和內場景非常引人注目。用這種構圖方式拍攝的照片，能產生很強的立體視角印象。

尋找場景、前景與細節時要注意，前景與主體的色彩和形狀匹配非常重要，要有意地創造協調的氛圍或強烈的反差效果。

光圈：**F9** | 曝光時間：**1/1250s** | 感光度：**1250** | 焦距：**155 mm**

⊙ 從建築的缺口，巧妙地拍攝遠處湖岸的景色

光圈：**F7** | 曝光時間：**1/400s** | 感光度：**100** | 焦距：**17 mm**

⊙ 用邊框式構圖的手法，拍攝南非太陽城酒店

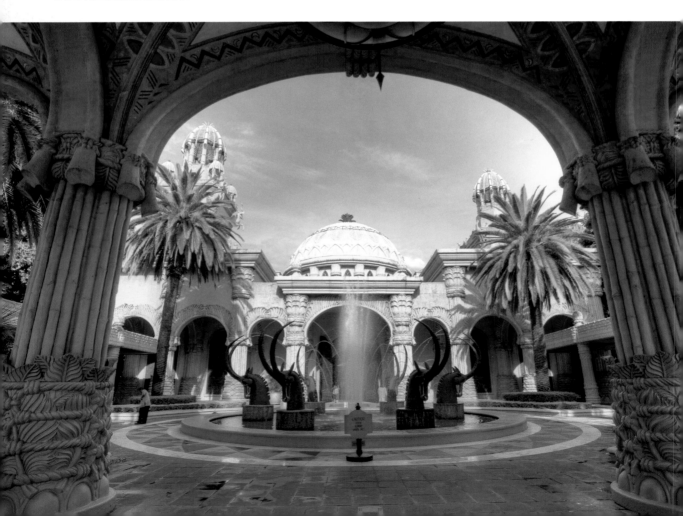

取景構圖的思路

城市風景的攝影構圖思路有很多，比如利用前景、背景和留白來合理布局，突顯主體。

城市風景攝影必有一個主體，取景構圖的任務就是將它確定下來，並突出表現它。右圖，作者拍攝日落後的中央電視塔，構圖中，電視塔作為主體置於畫面中心位置，在落日的餘暉裡，電視塔巍峨壯麗，刺向藍天。作者用樹枝作前景，顯示空間深度，美化畫面效果；並用天空和水面構成畫面留白，霞光輝映的天空和波光粼粼的湖水，極好地襯托了畫面主體，使主體昇華。

建築及環境的空間表現

空間組合是城市風景攝影的重要內容。除了建築本身的空間組合有多種形式外，建築的前後左右亦有不同的空間組合，包括院落、廣場、街道、綠化造景等。在拍攝畫面時，要構思建築及環境的空間表現，如下圖表現了兩旁建築中的街道空間。照片的層次很重要，有了豐富的層次，就能展現空間的變化與深度。

拍攝小鎮建築與街道有不同的構圖方法，可以把街道放在畫面中心，透過廣角透視，形成典型的X形構圖；也可以不把街道放在畫面中心，讓左右畫面不對稱，這樣更具有臨場感。

白天陽光強烈時，有可能使街巷景物對比過大而破壞畫面和諧。拍攝時要盡量利用周圍的環境反射光，如白色牆壁、汽車車體等來調整光線強度，也可選擇多雲的光照條件，減少建築各立面的反差。陽光在早、中、晚會形成不同的照射方向，投射到街巷胡同裡，會有投影效果的區別，別有味道；所以也要根據街巷的走向，選擇一天中最好的時間，拍出最佳效果。

光圈：**F16** 曝光時間：**1/5s** 感光度：**100** 焦距：**50 mm**

🎧 從北京玉淵潭拍攝八一湖和北京電視塔的夜景

光圈：**F8** 曝光時間：**1/320s** 感光度：**100** 焦距：**28 mm**

🎧 廣角鏡頭下，歐洲小鎮的別緻小巷

光圈：**F5.6** | 曝光時間：**1/400s** | 感光度：**100** | 焦距：**60 mm**

⌕ 用中焦鏡頭拍攝上海外灘的景色

光圈：**F5.6** | 曝光時間：**1/300s** | 感光度：**100** | 焦距：**42 mm**

⌕ 縮短焦距，增加畫面收納內容

不同景別的構圖方法

遠景構圖所能容納的景物範圍大、數量多，擅長表現被拍攝景物的自然氣勢，強調其整體結構，給觀眾一種氣氛上的渲染。如左下圖，遠景構圖多用來表現山川的壯麗，江湖的秀美，是城市風景攝影的主要場景。拍攝遠景畫面時，要注意從大處著眼，處理好城市自然風景本身的線條，如河流的走向，以及城市建築本身的色調，組成一幅美麗的圖畫。

全景構圖的範圍比遠景稍小，只要能夠反映全貌，給觀眾一個整體印象，就可稱為全景。如左中圖，全景有明確的內容中心，要注意表現環境與主體的呼應關係，以及主體本身的特徵輪廓，以達到內容的豐富和結構的完整。

中景構圖只包含城市風景局部範圍的畫面，對環境的刻畫就減少了。可以選擇有特色的建築群、捨去繁瑣的前景，也可以利用色調的明暗或色彩的反差來強調主體。如左上圖。

在不改變拍攝距離的前提下，使用不同焦距的鏡頭會改變取景大小。假如我們用標準鏡頭拍攝的景物為中景構圖，改用短於 50 公釐焦距的廣角鏡頭在同樣距離拍攝時，得到的畫面就可以是全景或遠景構圖。

光圈：**F5.6** |
曝光時間：**1/400s** |
感光度：**100** |
焦距：**24 mm**

⌕ 在相同角度，使用廣角鏡頭拍攝外灘景色

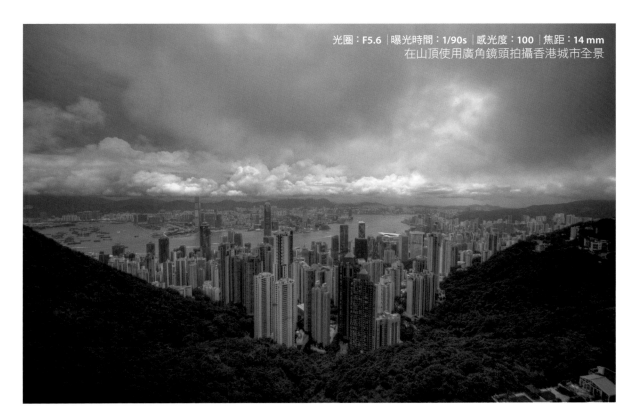

光圈：**F5.6** | 曝光時間：**1/90s** | 感光度：**100** | 焦距：**14 mm**
在山頂使用廣角鏡頭拍攝香港城市全景

廣角與長焦各有優勢

在城市風景攝影中，鏡頭的選擇往往是根據攝影師的構圖需求而定的。一般而言，表現城市整體面貌時，廣角鏡頭的使用率最高，如上圖。廣角鏡頭能開拓場景，可以隨意表達建築群體與城市周圍景物的關係。廣角的優勢不在單體的色調與質感，而是群體的空間關係，以及建築群體與環境的融合、對比或襯托關係。

用長焦拍攝建築，能使建築表面鮮明的色彩、質感充斥於畫面中，陽光照射的亮立面和背光面形成鮮明對比。長焦距鏡頭可把照片中的前景和後景壓在一起，使建築物之間的距離縮短，給人重重疊起的印象，如右圖。

「欲窮千里目，更上一層樓。」無論廣角或長焦，在高角度拍攝時，視野廣闊，縱深感強，是拍攝鱗次櫛比建築、顯示城市規模的好方法。不過，高角度遠距離拍攝受天氣影響較大，必須選擇晴朗的天氣，否則空氣中的微小顆粒會影響照片的清晰度。

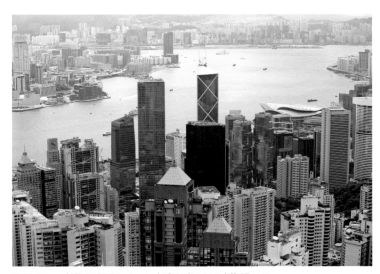

光圈：**F5.6** | 曝光時間：**1/500s** | 感光度：**100** | 焦距：**70 mm**
🎧 在香港山頂，使用中焦鏡頭拍攝香港的摩天大樓和海灣

用逆光營造特殊的情調

拍攝城市風景時，可以運用光線來營造特殊的情調。日光的變化能不斷地改變建築物的外貌和色彩，選擇特定季節或氣候條件的光線和色彩，可以讓拍出的畫面呈現特殊的氣氛。

光的色彩取決於光線的光譜成分，即光的波長。在太陽剛剛升起時，大氣中含有很厚的霧氣，而在夕陽西下時，大氣中又含有較多的塵埃。逆光時，由於光線的散射和折射作用，近景物暗、色調濃，遠景物亮、色調淡，這種濃淡色調的對比襯托出遠近空間，被拍攝物的輪廓線較為突出，影像層次也更豐富。而在清晨和傍晚，穿透大氣層的光波以紅橙光波較多，逆光下的景物畫面會形成一種紅橙色灰霧，改變了被拍攝物原有的色彩和對比度，具有特殊的染色效果。

光圈：**F5.6** │曝光時間：**1/640s** │感光度：**160** │焦距：**78 mm**
➲ 霧中的布拉格在夕陽下呈現出迷人的黃色

光圈：**F5.6** │曝光時間：**1/640s** │感光度：**160** │焦距：**135 mm**
↻ 使用長焦鏡頭拍攝歐式建築的屋頂

不同質感光線下的建築

光的質感主要指光的強烈和柔化程度。在直射光照射下的建築色彩濃艷，並能產生濃重的陰影，強化了建築的立體感。運用直射光拍攝，鏡頭中的建築會顯得簡潔、粗獷，但陰影中的細部表現不夠充分、細膩。

在直射強光下拍攝建築時，要特別注意因光照角度的變化而形成的陰影效果，要利用那些簡潔、形狀鮮明而整齊的陰影作為畫面的組成部分。如右圖。

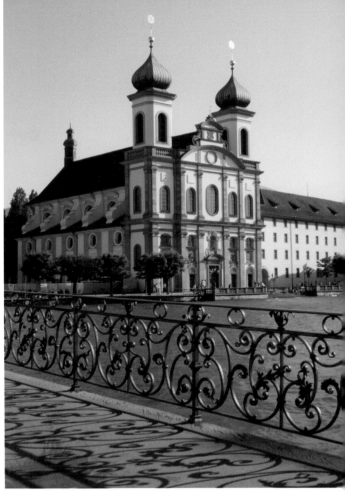

光圈：**F10** ｜曝光時間：**1/160s** ｜感光度：**100** ｜焦距：**17 mm**

⊙ 光線照射下的教堂，光線的作用使畫面充滿質感

經過反射產生的散射光（如陰天）比較柔和，通常沒有明確的方向，照射在建築上也幾乎沒有陰影。在陰天或多雲天氣拍攝建築，建築的立體感較差，但被拍攝體卻會表現得十分細膩自然，拍攝時也不用考慮光照角度對畫面的影響。如左圖。

光圈：**F10** ｜曝光時間：**1/30s** ｜感光度：**100** ｜焦距：**19 mm**

↻ 漫射光下的建築，畫面平淡，色彩飽和度高

拍攝夜幕下的美麗港灣

維多利亞港的夜景是世界知名的觀光景點之一，由於香港島和九龍半島滿布高樓大廈，入夜後萬家燈火相互輝映，美麗的城市港灣使人流連忘返。

拍攝維多利亞港灣夜景時，位置的選擇非常重要；可以在對岸選點，以寬闊的水面作前景，表現海港的寬廣深遠和對岸城市夜景的輝煌壯觀。到達拍攝地後，先確認周圍環境是否安全，選擇一個能讓三腳架平穩安置的地點。

使用三腳架進行拍攝時，推薦光圈優先自動曝光模式，將光圈值設為 F8 左右，這樣能充分發揮出鏡頭的解析度。因為相機固定在三腳架上，所以可使用低速快門，而不必設定高 ISO 感光度。使用低速快門拍攝可給畫面增添柔和氛圍，拍出與使用高 ISO 感光度時不同的味道。

要靈活使用即時顯示功能，一邊觀察背面液晶顯示器中的影像，一邊調整構圖。構圖時，可以將行駛的輪船當作前景，增添畫面氣氛。此外，應留有一定的天空作為背景，色調暗淡一些，既可反映「夜」的特點，又能使拍攝主體不至於太滿。構圖後準確合焦，使用事先連接好的快門線來觸發快門，避免按下快門時產生的震動。

通常建築都是具有清晰線條的拍攝對象，那麼利用既有的線條將相鄰兩種影像調性區分開來，就會具有很強的概括力和表現力，這在構圖中非常重要。拍攝一幅建築攝影照片的時候，如果有可能，請盡量讓水平、垂直和傾斜三種線條並存。因為對於建築來說，垂直線和水平線是建築形體最基本的特徵，要求是非常嚴格的；而斜線則是透視的匯聚線，建築物中原本平行的線條都變成了向透視消失點匯聚的斜線，這是由透視特性所決定的。

除了上述三種直線以外，還有很多種形式的線條可被採用，如曲線、折線、圓弧線及重複線等。不同的線條不僅具有線形、圖案的形式美，還能產生不同的藝術感染力，曲線、圓弧線能夠表現一種優美的柔和感，有很強的塑形力；重複線（在畫面上規則重複的線）能增強畫面層次的節奏感。在構圖中，應盡可能充分利用線條的形式美及它們的藝術感染力，透過精心設計來提高畫面的藝術性。

光圈：F8 ｜曝光時間：1/300s ｜感光度：200 ｜焦距：40 mm

🎧 夕陽下的火燒雲映在玻璃牆上

黃昏，所有的景物都會沐浴在金黃色的光輝中，畫面有一種在白天無法得到的氛圍。黃昏的陽光近乎水平且光線柔和，不但能產生明顯的陰影、增強建築的立體感，還能顯示出陰影部位的層次和材料表面的質感紋理。在拍攝時，可多留意一下玻璃牆對光的反射，牆面在不同光照條件下的色彩差異很大，盡可能地利用牆上的金色等反射光，表現這種光影給建築帶來的風采。

用這種低角度光線來表現建築時，要格外掌握好拍攝的時機，過早則畫面的氣氛不夠濃重，過晚則必須隨時防止附近高樓突然遮擋陽光而錯失良機。日落不會持續很久，天空燦爛的色彩很快便會褪去，幾分鐘後，金色光輝的美影便變成了令人沮喪的紫暗色。

光圈：F5.6 ｜曝光時間：1/400s ｜
感光度：160 ｜焦距：200 mm

🔄 從高點拍攝夕陽下的城市美景片段

09

超越平凡的人像攝影

直幅拍攝人像更得心應手

直幅是人像攝影最常採用的方式，因為它更適合拍攝站立的人物肖像，人像照片頭部本身或頭部與上身的立向，會與長方形相對應。無論是特寫還是半身像、全身像等各種人像照片，使用直幅構圖都可以充分表現人物軀體，讓人物在畫面中盡可能飽滿、鮮明。

使用直幅拍攝人像時，攝影師可以視情況調整背景，可適當縮小取景時的背景比例，讓人物填滿畫面，使主體突出。右圖為了突顯人物，採用中焦距來拉近人物，並用大光圈近距離拍攝，使背景模糊、人物突出，這也是初學者最常採用的構圖方式，成功率高。畫面中，人物在畫面中心，表情和肢體自然，背景模糊恰到好處，且構圖均衡。

光圈：**F3.2** ｜曝光時間：**1/100s** ｜感光度：**1600** ｜焦距：**70 mm**
➲ 典型的半身人像，模特兒雙臂上揚，動作輕盈

橫幅展現更多視覺語言

在人像攝影中，橫幅的使用比例不高，但表現效果卻同樣可以十分理想。用橫幅拍攝人像照片，可以收取更多的環境元素，增加畫面的延伸性。

橫幅構圖可以營造強烈的畫面延伸感，攝影師可以利用環境來烘托和表達照片的主題。不過橫幅構圖的人像攝影會比直幅構圖更有難度，同時也具有更廣闊的創作空間，需要攝影師有足夠的功底和精細的構圖控制。

光圈：**F4** ｜曝光時間：**1/60s** ｜感光度：**100** ｜焦距：**40 mm**
➲ 身著長裙，在海邊瀟灑行走的少女

用戲劇化的前景營造喜劇效果

人像攝影中還有一種巧妙的前景，用以塑造模特兒的性格，以及為照片增加某種特定的氣氛。

一些具有遮擋作用的前景，可以改變照片的氣氛，更好地表現人物的心境和照片的主題，而這些前景往往是你意想不到的。右圖中，攝影師使用了一個模糊的手掌作為畫面前景，模特兒同樣展開手掌與前景呼應，配以粉紅色的攝影棚背景，畫面中的人物顯得特別俏皮可愛。

光圈：**F8**｜曝光時間：**1/180s**｜感光度：**100**｜焦距：**31 mm**
➲ 一個手掌成為畫面中被模糊的前景，少女從手指的縫隙中展露笑顏

用玻璃前景渲染憂鬱氣氛

人像攝影的創意往往都是仰賴反其道而行之，普通的人像照片以纖毫畢現的清晰見長，而本例的俏皮可愛則是以撲朔迷離的朦朧感營造一種特殊的美。右圖「玻璃後的少女」利用巧妙的拍攝角度，使本來具有良好透明性的玻璃，因光線反射而降低了透明度，也降低了畫面的反差，讓讀者只能從朦朧的畫面中窺看人物的神態，塑造出獨特新穎的藝術效果。

在玻璃後面隔物拍攝人物的成功訣竅，就是精細控制拍攝位置與拍攝方向，以此控制玻璃的反光，使照片傳達特殊的意味，塑造人物迷茫憂鬱的特別心境。

光圈：**F3.2**｜曝光時間：**1/320s**｜感光度：**100**｜焦距：**35 mm**
➲ 透過汽車玻璃拍攝憂鬱的少女特寫

合理運用逆光下的耀光和灰霧

逆光下的人像創作，還有很多種創意變化，其技術核心就是利用射入鏡頭的耀光。

耀光的產生原因如下：鏡頭是由許多片單獨的玻璃透鏡安裝在一起組成的，這些單獨的玻璃透鏡叫做透鏡單元。明亮的光線穿過相機鏡頭時，一部分光線就會被這些透鏡單元的各個表面反射回去。這種內部的反射能夠引起一種幻影，而當這些神奇的不規律影像出現在畫面中時，通常會破壞畫面的美感，但如果運用得當，往往能為畫面帶來畫龍點睛的效果。

右圖中，太陽的光線在人物腿部產生了一個美麗的光點，同時在畫面下方營造了一個完美的圓弧，為照片增添了十足的魅力。而下圖，模特兒俏皮的表情配上五彩的耀光，使人物立刻熠熠生輝。這兩張照片都是成功運用耀光的典型案例。

光圈：**F4.5** ｜曝光時間：**1/200s** ｜感光度：**200** ｜焦距：**24 mm**

◔ 逆光下，模特兒臉部下方出現了五彩光斑，畫面充滿動感

光圈：**F2.8** ｜曝光時間：**1/320s** ｜感光度：**100** ｜焦距：**60 mm**

◔ 逆光下坐著的少女，耀光在畫面下方形成一個美麗的圓弧

開放式構圖可表達特殊情感

受限於太多的規矩不能創作出優秀的人像照片，在構圖上，攝影師要做得更大膽一些，而利用開放式構圖就是營造變化的辦法之一。

為了突出主題，在人像攝影中對模特兒的身體部分做切割是很常見的，這種切割可以增加照片的力量。本例的照片為了突出環境和人物的酷感，大膽地對模特兒的身體進行切割，使用了開放式構圖。人物蹲姿本來就顯得灑脫隨意，而且她位於畫面的右下角，畫面背景和色調都營造了一種懷舊和幽深的感覺；再配合人物前伸的手臂和思考的姿態，這種開放式構圖的運用，不但沒有削減人物的主體地位，反而強化了她的表情動作，酷感十足。

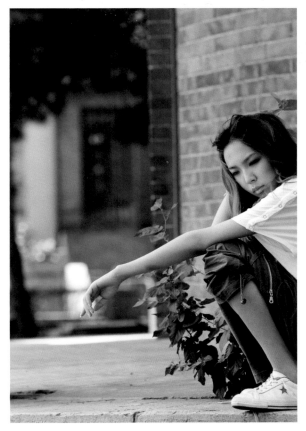

光圈：**F5** ｜曝光時間：**1/250s** ｜感光度：**200** ｜焦距：**150 mm**
↪ 用開放式構圖的手法拍攝蹲在牆角的女孩，少女表情酷味十足

雙人照的構圖拍攝技巧

雙人入鏡在人像攝影中並不常見，因為這種照片的拍攝具有一定的難度；兩人在畫面中不能完全對稱，否則畫面會呆板而缺乏生氣。正確的創作手法有兩種，一是讓畫面中的多人產生互動，二是在拍攝時做到有主有次，兩人位置、表情、動作都有一定的層次，這樣也可以在一定程度上使畫面更顯真實和自然。

本例的照片拍攝於海邊，在美麗的逆光下，兩位模特兒一前一後依靠在一起；人物表情動作的差異，以及模擬自拍的拍攝動作，都使得照片特別親切自然。

光圈：**F2.8** ｜曝光時間：**1/400s** ｜感光度：**100** ｜焦距：**70 mm**
↪ 逆光下的好姐妹，畫面中兩人一前一後，錯落有致

抓拍的效果更自然

相較於擺拍，抓拍更能表現人物最生動的姿態，且這樣的照片也更具有感染力。當拍攝者已經熟練掌握了基本的人像擺拍技法和常用的人像攝影姿態後，就應當學習更多抓拍人像的技巧。

抓拍更容易取得人物最自然生動的瞬間，模特兒面對擺拍時，往往會喪失本色，拍出的照片也不夠自然，給人刻意為之的印象，而抓拍則可以將模特兒最真實自然的一面呈現出來。

人像攝影中的抓拍技法，其實是攝影師導演一個場景，然後講解給模特兒聽，讓模特兒在一定的動作範圍內實戰，並由攝影師來捕捉。右圖中，攝影師捕捉了模特兒輕撫秀髮、在陽光下自信行走的生動瞬間。

光圈：**F2.8** ｜曝光時間：**1/1250s** ｜感光度：**100** ｜焦距：**28 mm**

🎧 模特兒邁開步伐瀟灑行走的瞬間

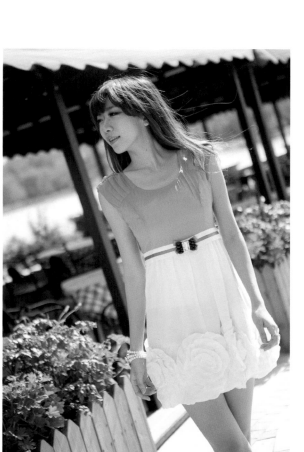

轉動相機來增加人物動感

對角線構圖可以增加人物的動感，因此，我們還可以試著把主體置於畫面的對角線上來拍攝。

本例的照片本來就是要拍攝人物的動態，因此動感的營造非常重要。拍攝時調整相機的角度，利用對角線構圖所形成的對角關係，能使畫面產生極強的動態感，使照片活力大增。

對角線構圖雖然簡單，但也非常搶眼，此時服裝、背景甚至身材都是次要的，人物在畫面中顯得很活潑。試想，如果我們很「正規」地把主體放在畫面的正中央位置，就很難得到這種自然生動的效果。只要在拍攝時適度轉動相機，就是這麼簡單。

光圈：**F2.8** ｜曝光時間：**1/800s** ｜感光度：**200** ｜焦距：**70 mm**

↻ 用對角線構圖的方式拍攝行走的女孩

利用鏡子反光營造鏡像構圖

鏡子可以產生很多的變化，在人像攝影中，它也是一個富有挑戰性的創意道具。真人與鏡像可以在畫面中營造兩個模特兒，藉由真實模特兒及鏡中模特兒的同時表現，產生富有創意的視覺表現形式。

當攝影師運用鏡像構圖方式表現模特兒時，方法一是在真假人物中選擇一個拍攝主體；當攝影師使用淺景深的表現形式時，將畫面的焦點聚集於其中的一個對象，利用虛實對比的方式，使畫面產生一定的層次。而方法二則是使照片一分為二，利用拍攝角度的變化來營造構圖的變化，如本例中手握吉他的少女，同樣酷感十足。

有時，攝影師甚至可以只是拍攝鏡中的模特兒，捨去真實的模特兒，利用更含蓄的表現手法來展現鏡子中抽象的模特兒影像。

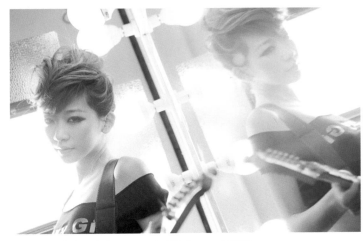

光圈：**F3.2**│曝光時間：**1/100s**│感光度：**200**│焦距：**65 mm**
🎧 鏡子邊的樂手，鏡中出現了人物的鏡像

黑白模式下的淡雅素描

黑白照片有一種天生的美麗，獲得黑白人像照片的方法之一，就是採用相機的黑白模式；而另一種方式是透過 Photoshop 等軟體，在照片後製處理中將照片處理成黑白效果。

拍攝黑白色調的人像照片時，若想獲得理想的效果，就需要綜合考慮多個因素。以本例的照片為例，黑白照片突顯的是影像調性，本例採用俯拍的特殊視角，畫面雖然簡單，但少女絲絲清晰，細節豐富，而比較大的對比又使處於亮部的少女皮膚被以淡雅素描的方式呈現出來，整個照片的調性完美，這個場景天生適合用黑白色調來表現。由此可見，是否選擇黑白色調來拍攝人像，還需根據實際情況綜合考慮。

光圈：**F2.8**│曝光時間：**1/50s**│感光度：**200**│焦距：**70 mm**
➲ 從高角度拍攝趴在書桌上的女孩，少女的頭髮像鉛筆描繪般地質感十足

光圈：F4
曝光時間：1/1600s
感光度：100
焦距：24 mm
廣角鏡頭下，模特兒背後
的建築線條向中心聚攏

用廣角鏡頭營造背景透視

用好廣角鏡頭是人像攝影成功的關鍵，廣角鏡頭可以營造強烈的縱深感，尤其是在對背景的處理上，利用廣角鏡頭的張力，能塑造完美的背景線條。

本例中，具有鮮明現代風格的背景，營造了一個具有視覺重複性和連貫性的抽象環境，攝影師將模特兒安排在畫面中心，利用超廣角鏡頭的張力來表現人物與環境，背景中的線條在畫面中向中心匯集，為環境添加足夠的張力和縱深感。

廣角鏡頭還有一個特殊功能，就是營造俏皮的人像效果。在人像拍攝中，利用廣角鏡頭突出的「近大遠小」效果，就可以塑造「頭大身小」的卡通效果，有利於表現女性俏皮活潑的姿態。

右圖的照片以顯眼的卡通圖案作為背景，人物手扶背景、頭部前伸，這個關鍵性的動作使廣角鏡頭放大了人物的頭部，在這個特殊場景和動作中運用效果非常成功，畫面人物俏皮又不失穩重。若能有意地運用這個特性進行拍攝，將會非常有趣。

光圈：F3.5 曝光時間：1/160s 感光度：100 焦距：28 mm
➲ 卡通背景下，模特兒身體前傾，頭大身小，畫面俏皮，喜感十足

營造漫天飛舞的花瓣

人像攝影中，創作者可以動動腦筋營造某種夢幻的場景。攝影師要有敏銳的洞察力，去發現那些可以利用的元素，並尋找它們與模特兒交流的聯繫，以此創造新的拍攝主題。

本例中，攝影師用美麗的花瓣結合高速快門和純淨的背景，在攝影棚內營造出花瓣漫天飛舞的美麗場景。攝影師選擇白色作為模特兒服裝的顏色，畫面中只有紅色這一個顯眼的色彩，營造出高色調的畫面，結合模特兒清純的妝容，照片給人感覺清新活潑，充滿浪漫的氣息。

光圈：**F4**｜曝光時間：**1/250s**｜感光度：**125**｜焦距：**24 mm**
➲ 美女張開雙手，花瓣在空中飛舞

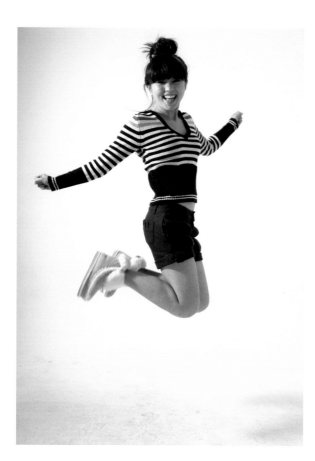

捕捉歡呼雀躍的浪漫瞬間

人像攝影也可以塑造「精彩的瞬間」，尤其是拍攝動感的人像照片時，採用高速快門定格人物動態中的姿態，舒展的動作、激動的表情，都可以感染讀者。

本例中，攝影師在攝影棚內拍攝騰空躍起的少女，姿態的竅門在於肢體的舒展，模特兒雙臂張開，雙腿在空中併攏彎曲，人物側對鏡頭，一切細節都控制得恰到好處，攝影師和模特兒唯一要做的就是一次次地展現和記錄，多中選優。

光圈：**F5**｜曝光時間：**1/250s**｜感光度：**125**｜焦距：**35 mm**
➲ 捕捉模特兒跳起、歡呼雀躍的瞬間

用肢體表達特殊情感

攝影畫面的構成很能考驗拍攝者的藝術表現力，能不能再大膽一點，甚至隱藏人物的臉部，讓她處於畫面的焦點之外呢？只要在表現形式上更有感染力，就沒有問題。

將焦點放在模特兒的肢體上，用肢體表現特殊的情感，如右圖，被繩子繫住的手臂表現了生活的無奈和心靈的禁錮，這種手法讓照片更具藝術效果。

光圈：**F2.8** 曝光時間：**1/60s** 感光度：**800** 焦距：**180 mm**
🎧 模特兒手臂上細細的紅線成為畫面的焦點，照片洋溢著特殊的情感

光圈：**F3.2** 曝光時間：**1/ 250s** 感光度：**125** 焦距：**70 mm**
↻ 女孩與可愛的寵物在畫面中成為完美的組合

寵物入鏡更俏皮

用寵物當作人像攝影的特殊道具會非常精彩，因為牠能夠與人物產生各式各樣的親密互動。拍攝這類照片時，使用模特兒自己的寵物是最好的選擇，因為牠們之間不存在陌生感，拍攝成功的機率很高。

同時，寵物往往比模特兒更加好動，因此可以採用連拍、抓拍的方式，多中選優，而最好的照片當然是那些真情的互動。此時，照片不必再有模特兒的正臉及眼神，因為只要把人物與動物的真情交流表現出來，往往就很能打動觀眾。

光圈：**F2.8** 曝光時間：**1/80s** 感光度：**2500** 焦距：**43 mm**
↪ 身著時裝的少女，在精緻的室內布景中行走

10

人像攝影擺姿攻略

⌖ 獲得人物美姿的兩種方式

擺姿的目的是展現美麗的身姿

擺姿一直是人像攝影中的重點和難點，人物姿態不是獨立存在的，要和拍攝主題、模特兒自身的風格及攝影師的拍攝手法相結合。擺姿在營造美感的同時，還要盡量展現女性的身體曲線，使模特兒的臉顯得更瘦、頸部及整個身材顯得更修長、胸部更豐滿、腰部更苗條，總之在一般情況下，要盡量符合大多數人的審美觀。

兩種拍攝方式的對比分析

	擺拍	抓拍
優點	好控制，成功率高	自然生動，表達真實內心
缺點	若配合不好，容易使人物顯得呆板	需要攝影師有較高的捕捉能力
難易程度	易於實現一般動作的營造	需要模特兒放得開，具有一定難度
對模特兒要求	需要模特兒的專業素質	需要模特兒大方、自然、放得開
對攝影師要求	要熟練掌握各種常見姿態	需要攝影師具有捕捉不經意瞬間的能力

抓拍更自然有親和力

擺姿有兩種基本方法，分別是抓拍和擺拍。而抓拍這種方法更加自然，攝影師在不過分擺布模特兒的情況下，捕捉模特兒自然的狀態，包括模特兒流露的神態、表情、動作都會非常真實。因為抓拍具有真實、自然等特點，所以抓拍的手法現在越來越流行，尤其是對模特兒眼神的表現，使用抓拍技法往往更生動傳神，可以更好地表現內心的豐富變化，讓照片富有表現力。

完美姿態是擺拍與抓拍相結合

擺拍和抓拍的創作手法優缺點都相當明顯，而為了囊括它們的優勢、捨棄缺點，最好的方法就是相互結合。最高明的創作，就是在擺拍中融入抓拍，攝影師可以給模特兒充分的「講解」，讓模特兒在規定的動作範圍內，盡情地自然展現；攝影師則採用連拍、抓拍等技法，過程中盡量不干涉模特兒，只要方法對，就一定能萬中選優。兩者兼顧是讓照片真實又自然的最佳方法。

光圈：F2.8
曝光時間：1/160s
感光度：100
焦距：45 mm

☾ 抓拍模特兒行走的照片，畫面充滿了真實感和自然感

光圈：F2.8
曝光時間：1/100s
感光度：160
焦距：20 mm

☾ 擺拍的模特兒雙手吊在樹枝上，體態婀娜，酷感十足

⬚ 如何與模特兒展開溝通

注意攝影師自身的修養

人像攝影不是獨立創作，而是合作之下的產物；在創作中，攝影師與模特兒、化妝師的交流非常重要，這也同時考驗著攝影師的職業素養。在工作中需要注意以下幾點，以建立良好的合作關係：1. 攝影師要注意自身形象，給模特兒舒服親切的印象；2. 攝影師的語言要淺顯易懂且風趣幽默，用最好的狀態引導模特兒；3. 攝影師要不斷地誇獎模特兒，給她足夠的自信心；4. 攝影師要注意保護模特兒的隱私，偶然拍到模特兒走光或不雅的照片要自覺刪除；5. 拍攝前期要與模特充分溝通，完成拍攝後要感謝模特兒的工作，並在事後將照片傳給模特兒，這是對模特兒工作的尊重，也是最基本的禮節。

	近距離	中距離	遠距離
優點	最易溝通	溝通易	需大聲溝通
缺點	給模特兒一定心理壓力		溝通不易
適應情況	特寫或廣角人像	最常見的中焦人像	全身人像，使用長焦拍攝
應對措施	用幽默化解尷尬，積極鼓勵模特兒		不要急躁，大聲溝通

控制拍攝距離，營造溝通氛圍

工作時，攝影師與模特兒的距離稱為人像攝影的拍攝距離。拍攝距離很重要也很微妙，從技術上來說，它會隨構圖和鏡頭的焦距變化而發生改變；攝影師要合理地掌握創作時與模特兒的距離，不能因為拍攝手法的需要，就一直在極近（特寫）或極遠（長焦拍攝全身）的距離拍攝，要與模特兒保持交流，傳遞足夠的親近感，並不斷鼓勵模特兒，使模特兒進入最佳狀態。

↺ 攝影師應該和模特兒充分交流，建立彼此信任的融洽關係

↺ 在工作狀態下，於居家環境中拍攝時，攝影師與模特兒的距離較近

積極調整模特兒

為了獲得精彩的照片，攝影師在拍攝的過程中，要盡最大努力調整模特兒的情緒，不間斷的清脆快門聲和真誠的稱讚，往往能給模特兒帶來自信。當模特兒的姿勢還差一點就完美時，要透過笑容和幽默感，大聲地鼓舞模特兒；在階段拍攝完成的休息空檔，要挑出精彩的照片給模特兒看，讓她獲得必要的滿足感，為後續的拍攝增加動力。

光圈：**F3.2** | 曝光時間：**1/500s** | 感光度：**100** | 焦距：**75 mm**

🎧 模特兒手部輕撫臉部，眼睛微閉，非常陶醉

親身為模特兒示範

當模特兒無法演繹某些姿態或狀態不好時，具有一定表演能力的攝影師，不妨為模特兒親身示範。眾所皆知，語言並不是萬能的，一些特定的姿態具有一定難度，模特兒往往無法充分理解。此時攝影師要「親自試演」，才能更好地引導模特兒，必要時，攝影師還可以聽取模特兒的意見，共同對姿態進行修正，讓模特兒發揮主觀性，變化出更具表現力的新動作。

光圈：**F8** | 曝光時間：**1/250s** | 感光度：**100** | 焦距：**80 mm**

🎧 模特兒上半身躺在沙灘上，雙臂撐地，雙腿抬起，為了做出這個姿態，攝影師為模特兒親自示範

📷 控制人物的身體姿態

站姿的訣竅是營造曲線

站姿的使用頻率最高，也最為常見。站姿的變化很多，但一般會遵循的經典法則就是：人物身體要富有形狀，頭部、胸部和腿部三個面盡量不平行，同時，模特兒的重心最好偏重於一腳，使身體不至於僵硬；在細節控制上，人物要收腹挺胸，以突顯身體的曲線；模特兒的頭部也可以側傾，使頭部與身體不在一條直線上；人物的四肢也要盡量不平行，以營造女性婀娜曼妙的視覺感。

光圈：**F1 .6** |
曝光時間：**1/8000s** |
感光度：**100** |
焦距：**85 mm**

↪ 從側面拍攝模特兒的站姿，模特兒身體微傾，身體曲線優美

坐姿的動作變化豐富多樣

坐姿是人像美姿中變化最多的姿態,按照攝影師的拍攝角度,坐姿可以分為正面坐姿和側面坐姿。為了讓人物姿態擁有足夠的美感,模特兒不能完全坐滿座位,一般坐在座位的 1/3 處最佳,此一原則是為了防止人物身體過於放鬆、鬆垮;坐姿中至少要有一條腿與地面保持一定的支撐,防止大腿顯得粗壯、隨意;最重要的一點是,雙腿的姿態要有所不同,以免過於死板。在坐姿的營造中,四肢的自然變換是成功的關鍵。

光圈:F2.8 | 曝光時間:1/640s | 感光度:100 | 焦距:60 mm

∩ 從正面拍攝模特兒的坐姿,雙腿併攏,小腿略微分開

光圈:F4 | 曝光時間:1/640s | 感光度:100 | 焦距:120 mm

∩ 從低角度拍攝模特兒的坐姿,模特兒雙手抱腿,顯得含蓄婉約

光圈:F4 | 曝光時間:1/500s | 感光度:100 | 焦距:100 mm

∩ 模特兒坐在原野中,雙腿分開,小腿向一側傾斜

光圈:F3.2 | 曝光時間:1/640s | 感光度:100 | 焦距:98 mm

∩ 從側面拍攝模特兒的坐姿,模特兒雙腿一高一低,人物動作層次十足

光圈：**F6.3** │曝光時間：**1/160s** │感光度：**100** │焦距：**50 mm**
從高角度拍攝模特兒躺姿的半身特寫，人物與花瓣相互襯托

千嬌百媚的躺臥姿勢

躺姿和臥姿是最嫵媚的女性人像姿態，這兩種姿態可以將女性的柔美身姿完美展現出來，尤其適用於在室內場景中的拍攝主題。

躺姿主要分為平躺和側躺。拍攝平躺姿態時，通常採用俯拍的角度；而側躺的姿態則利用四肢的動作變化來展露人物的心境，以及女性的身體曲線。當使用側躺的姿態時，手部不能遮擋腰部，在拍攝角度的選擇上，也大多會採用平視的拍攝角度。在室內拍攝躺姿、臥姿，可以很好地表現人物慵懶、自在、性感等多種風情。

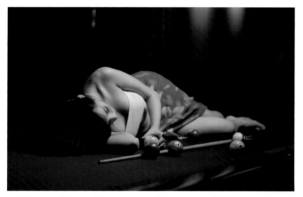

光圈：**F1.8** | 曝光時間：**1/50s** | 感光度：**400** | 焦距：**50 mm**

🎧 從側面拍攝躺在球桌上的性感女郎

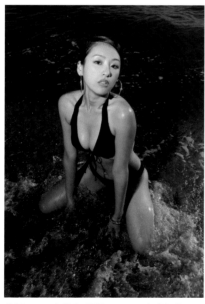

光圈：**F22** | 曝光時間：**1/250s** | 感光度：**100** | 焦距：**24 mm**

🎧 從高角度拍攝跪坐在沙灘上的比基尼少女

蹲姿與跪姿端莊俏皮

蹲姿和跪姿也是人像攝影中常見的姿態，它們出現的頻率都不高，但都很有特點。跪姿要注意場景的營造，上身要挺拔，姿態要顯得大方自然；如左下圖，人物上肢挺拔，沒有給人卑躬屈膝的不良印象。而相形之下，蹲姿由於腿部彎曲，因此大多採用從側面拍攝的視角，這樣更利於展現女性的身體曲線，在運用得當時，能給人耳目一新的感覺，如下圖。

光圈：**F3.5** | 曝光時間：**1/250s** | 感光度：**125** | 焦距：**55 mm**

🎧 從側面拍攝蹲姿的模特兒，模特兒身體微縮，展露出
　身體的曲線

營造動感變化的姿態

抓拍模特兒動態中的姿態，其中的變化可說是無窮無盡。要捕捉這種姿態，必須使用抓拍的技法，攝影師要求模特兒在一定的範圍內做出各種動作，由攝影師捕捉其中最精彩的瞬間。模特兒做動作時，身體的重心要在運動方向上；攝影師可以利用構圖的技法，使用視像空間的法則，在運動方向上預留一定的畫面空間，也可以有意地造成畫面的傾斜，來強化畫面中模特兒的動態感。真正拍攝時，攝影師可以要求模特兒刻意放慢動作，以提高拍攝的成功率。

⊡ 手部姿態的語言

手臂姿態的營造是人像擺姿中最複雜，卻也是變化最多的。其中，手臂的動作無論大小，都可以傳遞出特定的情緒化暗示，甚至是一個事件的劇情；請好好利用手部的動作為人物增加表現力，這也是對手部姿態控制的最好處理。右圖的照片，從側面拍攝模特兒的站姿，模特兒右手向腦後彎曲，手提絨毛娃娃，這個手臂姿態不符合常規動作的規律，但卻含蓄地表現出少女開心、俏皮、活潑的性格特點。

手臂舒展的動作

最優美的手臂姿態，就是手臂伸展的動作；這種姿態可以表現手臂修長的美感，同時也可以傳遞充實的情感，手部展開的程度，它與身體的角度，在不同的場景和動作中都有不同的表現手法。為了讓手臂的動作更加自然，攝影師要引導模特兒在舒展的同時保持隨意和自然，避免刻意擺拍的感覺。本例中，攝影師拍攝在河流裡行走的模特兒，模特兒已經完全融入自然美景中，身體右傾，手臂輕撫綠草，給人一種沉思和陶醉的視覺感受；其左手自然伸開，彷彿要親近自然，畫面充滿美感。

光圈：**F2.8**｜曝光時間：**1/125s**｜感光度：**100**｜焦距：**148 mm**

⌒ 模特兒右臂向後，置於頭部之後，這種姿態使人物看起來非常有自信

手部姿態需要精細控制

手臂動作還包含五指的變化，因此非常複雜。攝影師在拍攝時要注意細節的控制，做到精益求精，手掌、手指的屈伸等細節也影響著照片的表現效果。攝影師在創作中要不斷完善自己的經驗，手臂動作是人像攝影中的一個重點和難題，同時也是最易於創新和出色的創作點。

光圈：**F3.2**｜曝光時間：**1/320s**｜感光度：**100**｜焦距：**112 mm**

↺ 模特兒在河流中行走，手臂舒展揚起，渲染了女孩陶醉於自然的心境

手部擺姿的三個原則

「頭痛、胸痛、牙痛」是人像擺姿中控制手部姿態的一個小口訣。由於手臂的動作變化很多，許多攝影者在拍攝人物時，往往對模特兒的手部擺姿感到不知所措；如果雙臂自然下垂，人物會顯得死板，而刻意安排的動作也往往使人物不自然。此時，就可以使用本段開頭的口訣。口訣的意思是三種手臂姿態的動作，分別是讓模特兒將手部置於頭部、胸部和嘴部。當手臂置於這三個部位時，人物往往會顯得自然生動，這裡面蘊含了人體在生活中的肢體動作規律，在人像攝影中具有理想的表現效果。

將手置於胸口，可以表現模特兒自然含蓄的美，如左下圖；將手置於嘴部，可以讓模特兒顯得純情可愛、楚楚動人，如右下圖；將手置於頭部，可以表現模特兒不經意間輕拂秀髮的動作，表現某種情緒，如右上圖。

手臂的姿態變化無窮無盡，無論哪種姿態，最重要的就是要表現人物的性格和狀態，營造人物真實、自然、富有感染力的形象。

光圈：**F2.8** ｜曝光時間：**1/360s**
感光度：**100** ｜焦距：**78 mm**

🎧 模特兒輕撫頭部的照片，自然生動

光圈：**F2.8** ｜曝光時間：**1/350s** ｜感光度：**100** ｜焦距：**55 mm**

🎧 模特兒雙手交叉於胸前，手拿絨毛娃娃，清新可人

光圈：**F2.5** ｜曝光時間：**1/500s**
感光度：**100** ｜焦距：**50 mm**

🎧 模特兒右臂上抬，置於嘴邊，心中若有所思

拍攝美麗的商品

商品無所不在，在充滿詩情畫意的小店拍攝商品，並非是簡單地重現商品，而是蘊含了作者的審美態度和審美情感在裡面。透過拍攝角度、畫框的剪裁、光線、色彩等造型手法，把作者對生活的審美態度和情感傾注於畫面之中，帶給觀眾美的享受。

要十分注意畫面組合和產品展示的角度，右圖採用廣角鏡頭，以拉匯聚線構圖的方法，展示了產品的群體特徵；並運用色光和背景的襯托，使產品置身於極具感染力的空間。在用光方面，質地細膩的紡織品屬於半吸光體，為了表現出它們相對細膩、平滑的質感，採用了柔和的光質來刻畫。而為了使產品的色彩濃郁，拍攝時還採用了減少曝光的方法來增加飽和度，讓整個畫面渾然一體，讓觀眾記憶深刻而又覺得自然舒適。

光圈：F2.8｜曝光時間：1/125s｜感光度：500｜焦距：20 mm

☊ 用廣角鏡頭的透視效果拍攝精緻的商品

小憩時拍攝精緻的茶具

作者在生活中經常喜歡到茶館小憩，精緻的茶具自然也成為拍攝對象，藉由拍攝它們來表現這種精緻細膩的生活態度。

紫砂壺是理想的拍攝對象，它的表面結構均勻，細而不膩，質感豐富。本例的照片採用現場光拍攝，紫砂壺兩邊打過來的光線使它的左右各有亮部區域，壺身充滿明暗的對比，質感豐富；同時，利用曝光的技巧，在畫面左側的背景營造出純黑的效果，而右側的背景則是一個青花瓷壺，與畫面主體相互輝映，照片呈現出的情緒細膩自然。

光圈：F7.1｜曝光時間：1/200s｜感光度：100｜焦距：90 mm

☊ 紫砂壺的特寫在燈光下質感強烈

13

以小見大的靜物攝影

⌐•⌐ 靜物攝影絕佳配置

專業靜物攝影台

拍攝靜物時，可以使用專業的靜物攝影台進行輔助，這樣不僅能營造純淨的背景，同時也可以布置燈光以靈活利用光線做拍攝。小型靜物台是一套可快速、靈活拆裝的系統，由白色磨砂檯面、鋁合金支架及連接套管組成，價格也在可接受範圍內。除此之外，還可以使用簡易靜物柔光箱來輔助拍攝。

⋂ 靜物台可以營造完美的光線和純淨的背景

不同的微距攝影鏡頭

微距鏡頭分為專業微距鏡頭和帶有微距功能的普通鏡頭。專業微距鏡頭通常可以以 1：1 的放大倍率進行拍攝，這種鏡頭可將與數位單眼相機感光元件同樣尺寸的景物拍滿整張照片。而帶有微距功能的普通鏡頭雖然不具備 1：1 放大倍率，但通常具有超近的對焦距離，可以滿足基本的日常靜物拍攝需求。

⋂ 專業微距鏡頭可以讓細微的拍攝主體被放大

光圈：**F13** ｜曝光時間：**1/125s** ｜感光度：**100** ｜焦距：**50 mm**
在靜物台上，利用燈光和煙霧為模型賽車營造環境特效

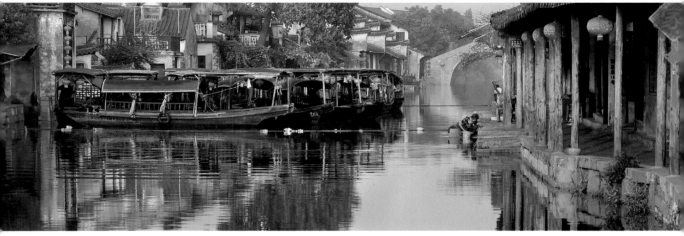

光圈：F5 ｜曝光時間：1/160s ｜感光度：100 ｜焦距：60 mm
⌒ 利用寬畫幅拍攝西塘中的烏篷船和古建築

水鄉水城中的船舶

上方照片是攝影師在浙江西塘古鎮中的旅行創作。一早，升起的太陽帶來了溫暖的色調，讓環境中充滿祥和的氣氛。在畫面中，獨特的中式閣樓與木質柱子的迴廊建築，經長鏡頭的壓縮透視效果加工後，密不透風地擠在了一起，其中懸掛的紅色燈籠成為畫面中最鮮明的亮點。但是，這一片祥和的氣氛依然讓畫面顯得單調乏味，這是因為這片寂靜中缺少了動態的元素。於是，攝影師往前走幾步，將停在岸邊的仿古遊船及其倒影納入取景當中，並置於畫面的中心位置；同時在照片右側納入洗衣服的婦女，但相較於整體環境的比例來說，只以點綴的方式來呈現。這樣就組成了在水鄉和古建築背景下，具有特色內容和生活氣息的照片。這就是利用點綴的方法裝飾景點或景物，使景點更加豐富、生動的技巧。

右側照片拍攝於義大利的威尼斯水城，攝影師選擇貢多拉船頭的有利座位，在經過狹窄的水道時，利用廣角鏡頭將船頭和雕塑作為前景，將水道和其他船隻作為點綴，並利用建築作為背景，完成開放式的構圖。

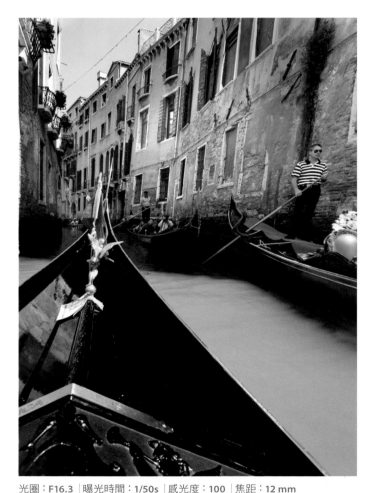

光圈：F16.3 ｜曝光時間：1/50s ｜感光度：100 ｜焦距：12 mm
⌒ 透過開放式構圖，拍攝自己乘坐的威尼斯小艇船頭和對面駛來的船體

⌜•⌟ 旅行中不可錯過的景物

園林及庭院

園林是在特定區域運用工程技術和藝術手法，藉由改造地形、築山、疊石、理水、種植樹木花草、營造建築和布置園路等途徑，創作而成的美麗自然環境和遊憩區域；在這裡拍攝時，可以試著用植物來襯托園林的建築，讓所有元素結合。

園林景色在城市中較為常見，是攝影愛好者很容易拍到的題材，可以在這裡練習相機對焦、構圖、測光和用光等技巧，並熟悉焦距與景深的成像特性。在使用廣角鏡頭拍攝時，可以先將鏡頭變焦到廣角端，嘗試拍攝全景，感受畫面的透視關係；之後再將鏡頭變焦到最長焦距端，試著截取園林景致的局部，並利用背景或前景模糊來裝飾畫面。或試著拍攝具有順序感的畫面，強化景物的縱深感。

光圈：F3.5 | 曝光時間：1/1000s | 感光度：400 | 焦距：180 mm

🎧 利用淺景深的手法模糊背景，透過非對稱構圖拍攝庭院

光圈：F3.5 | 曝光時間：1/1250s | 感光度：400 | 焦距：175 mm

🎧 將焦點安排在背後的景物上，模糊前景的雕塑和噴泉來拍攝

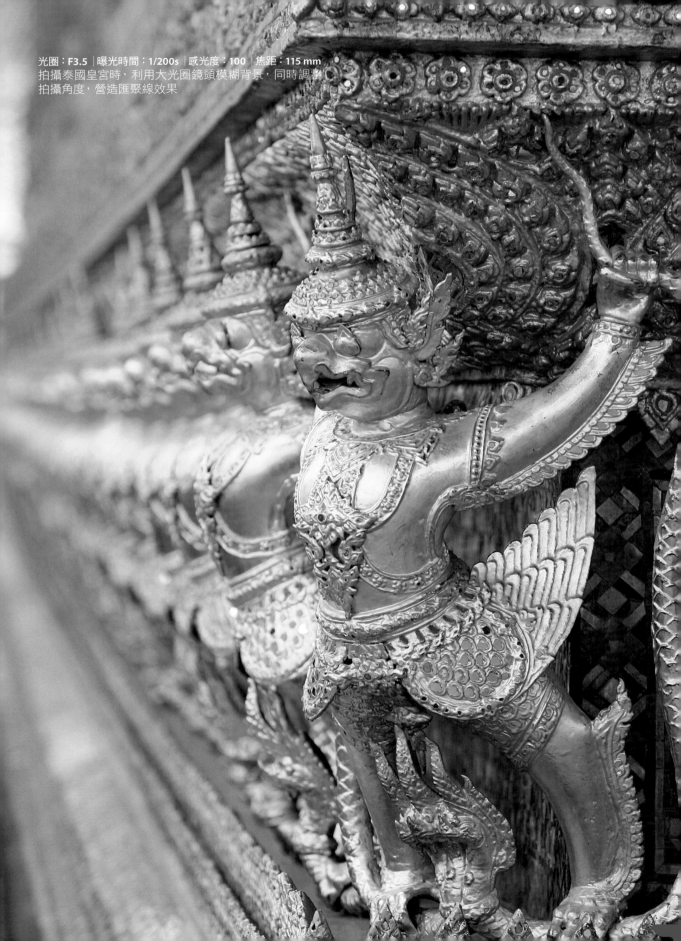

光圈：**F3.5** │曝光時間：**1/200s** │感光度：**100** │焦距：**115 mm**
拍攝泰國皇宮時，利用大光圈鏡頭模糊背景，同時調整
拍攝角度，營造匯聚線效果

酒店住所

在外出旅行或渡假時，通常可以預訂有特色的酒店，這樣就算足不出戶也能拍攝精彩照片。預訂國內酒店時，可以參考旅行網站上的攻略，也可以直接在訂房網上參考和預訂。喜歡背包徒步旅行的攝影愛好者，可以在YHA網站上參考並預訂有特色的青年旅社，體驗不一樣的地方氣息。在酒店中，可以以精緻的布景和特色的建築為主要拍攝對象，例如高大的玻璃門、挑高的大廳、色彩斑斕的後花園等。在地方特色旅社中住宿時，可以以店內的裝飾物、晚上的聚會活動及窗外的風景為主要拍攝對象。在一些著名景點，如海南三亞的亞龍灣、浙江西塘、湖南鳳凰、雲南麗江等，酒店和客棧都是當地的一大特色。

光圈：**F3.2** │曝光時間：**1/500s** │感光度：**100** │焦距：**175 mm**
⊙ 外出旅行時，不要錯過有特色的酒店和住所

光圈：**F5.6** │曝光時間：**1/60s** │感光度：**100** │焦距：**12 mm**
⊙ 在酒店的陽台上，取景時突顯復古路燈進行拍攝

商店

商店和豐富的商品是各地文化的代表，同時也是旅途中不可錯過的拍攝題材。很多商店在外表裝飾上就有獨特之處，例如以商品形象為代表的雕塑，或是商店建築就是卡通的形象等。此外，櫥窗也是商店的一大特色，很多商店都會將自己主打的商品或得意的手工藝品擺在櫥窗中，並以櫥窗設計技巧進行布置和規劃；攝影師只要透過中長焦鏡頭，很容易就能拍到高品質的照片。在拍攝櫥窗時，由於室外的光線較為明亮，因此容易造成較強的反光，拍攝時既可以利用反光進行構圖，也可以在鏡頭前加裝偏光鏡來消除反光。

光圈：**F4** │ 曝光時間：**1/200s** │ 感光度：**100** │ 焦距：**16 mm**
➲ 在逛一些特色小店時，可以拍攝有特色的商品

光圈：**F5.6** │ 曝光時間：**1/20s** │ 感光度：**400** │ 焦距：**12 mm**
➲ 在櫥窗外用超廣角鏡頭貼近玻璃，拍攝瑞士巧克力店

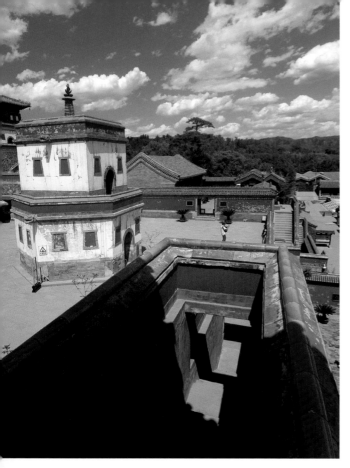

寺廟

無論國內旅遊還是國外旅遊，經常會有機會參觀一些寺廟，而由於建築風格的不同，以及人文環境的特殊性，這裡通常有著大量的拍攝素材等待攝影師發掘。在拍攝寺廟時，可以以建築表現為主，利用寺廟中的元素進行氣氛渲染。例如，利用焚香的香爐和冒出的白煙渲染神祕感、利用排列密集的燭台作為前景等。在拍攝時，可以嘗試一些人文的題材，將前來祭拜、身著特色服裝的人一起拍攝進來；在僧人允許的情況下，也可以結合他們與建築來拍攝。如果想進一步在寺廟中發掘人文題材，可以在寺廟中或寺廟附近留宿，並融入到僧人的生活起居當中，這樣的照片會更加深入和生動。

光圈：**F10** | 曝光時間：**1/160s** | 感光度：**100** | 焦距：**12 mm**
↻ 利用建築遮擋下的陰影作為前景，拍攝承德的外八廟

光圈：**F9** | 曝光時間：**1/160s** | 感光度：**100** | 焦距：**12 mm**
↻ 選擇較低的拍攝角度，將建築拍攝得更高大

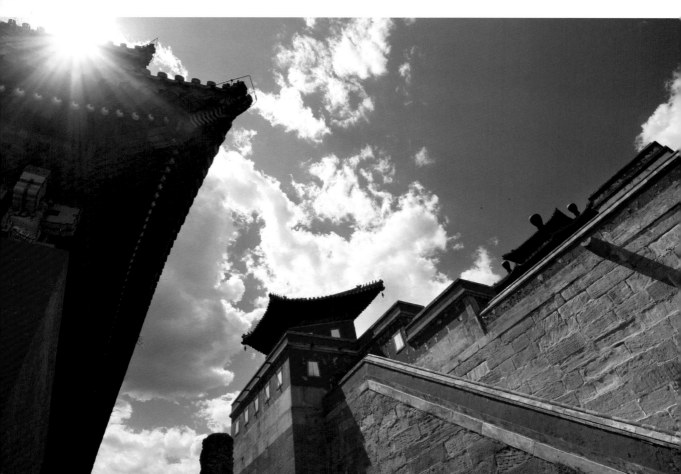

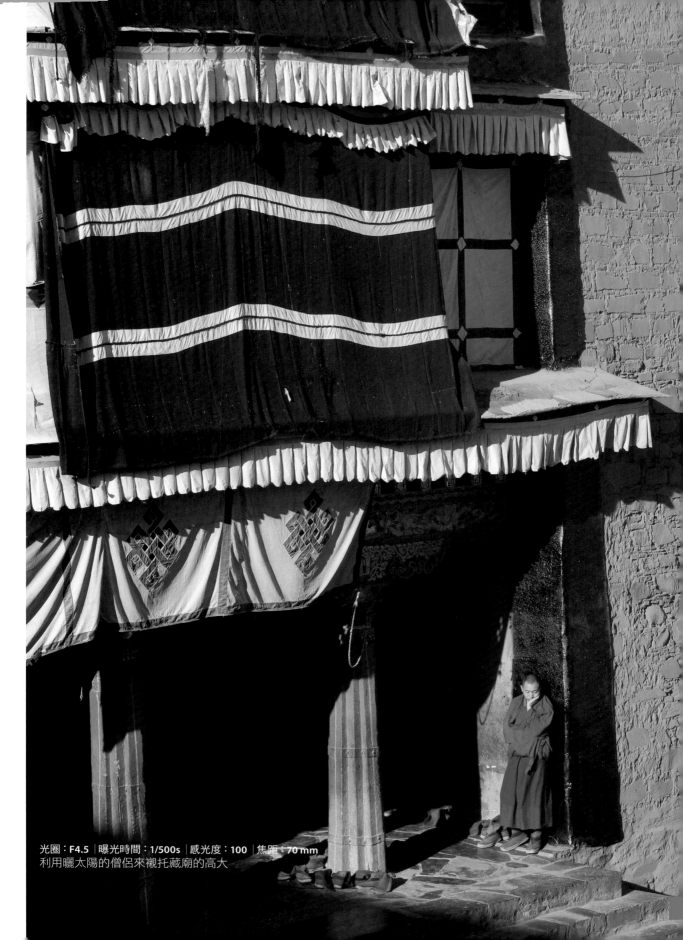

光圈：**F4.5** ｜曝光時間：**1/500s** ｜感光度：**100** ｜焦距：**70 mm**
利用曬太陽的僧侶來襯托藏廟的高大

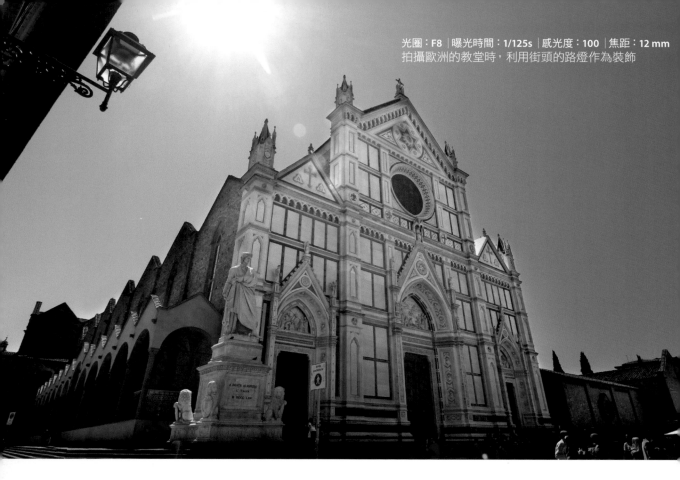

光圈：F8｜曝光時間：1/125s｜感光度：100｜焦距：12 mm
拍攝歐洲的教堂時，利用街頭的路燈作為裝飾

教堂

教堂擁有獨特的建築風格，常見的
有圓頂大教堂、華麗的巴洛克風格
教堂、高聳的哥德式風格教堂及簡
約的教堂等。在拍攝教堂外觀時，
通常要使用廣角甚至超廣角鏡頭，
並且採用極低的拍攝視角，才可以
表現出寬闊的氣勢。如果條件允
許，也可以尋找附近的酒吧閣樓或
陽台，在較高的位置上俯拍教堂外
觀。若教堂前方有具有特色的復古
路燈或聖人雕像，也可以利用這些
作為前景來豐富照片內容。在教堂
內部，由於光線較為昏暗，為了確
保照片的拍攝成功率，必須設定相
機的感光度數值，以滿足曝光的需
求；通常可以將 ISO 設為 AUTO 模
式，讓相機自動分析和判斷。

光圈：F3.2｜曝光時間：1/160s｜感光度：1600｜焦距：95 mm
🎧 使用點測光模式和自動感光度模式，拍攝教堂內的燭光

光圈：**F3.2** ｜曝光時間：**1/125s** ｜感光度：**100** ｜焦距：**70 mm**
拍攝教堂內的活動時，要注意光線的使用，並盡量保持畫面的簡潔

雕塑與紀念碑

即便是經驗豐富的攝影師，也不能保證在旅行途中一次拍出效果最佳的照片。這裡，攝影師在到歐洲旅行時，突然發現街角的古建築及上面的雕塑非常特別，於是選擇仰拍的機位，避開街頭的人群進行拍攝。但是，由於主體逆光及建築物光照度較低的原因，拍出來的照片天空一片慘白。此時，攝影師重新選擇拍攝角度，透過對稱的三角形構圖來取景，打開單眼相機的機頂閃光燈，並適當增加閃光補償、降低曝光補償。再次拍攝後，由於降低曝光補償，天空的色彩完美地還原，同時建築物也被相機的閃光燈照亮。

光圈：**F6.3**｜曝光時間：**1/160s**｜感光度：**100**｜焦距：**12 mm**

🎧 試拍後，根據效果調整拍攝角度和曝光方法，創造出更完美的作品

如果旅行的時間充裕，也可以尋找城市中的制高點或建築規劃的中心點，使用中長焦鏡頭進行拍攝，將視野放得更長遠。眾所周知，廣角鏡頭可以帶來透視上的衝擊力，而中長焦鏡頭在表現建築物和城市氣勢上並無太多優勢。但是，如果場景足夠開闊，就可以使用中長焦鏡頭拍攝中景或遠景，透過鏡頭成像特性，營造出深遠的縱深感，同時利用壓縮的透視關係，讓照片中的元素顯得更加緊密。右圖，攝影師以前景的方尖碑為主體，利用街道和兩旁的建築營造出深遠的空間感，同時將天空的雲層與遠處的建築和樹木作為背景來襯托。

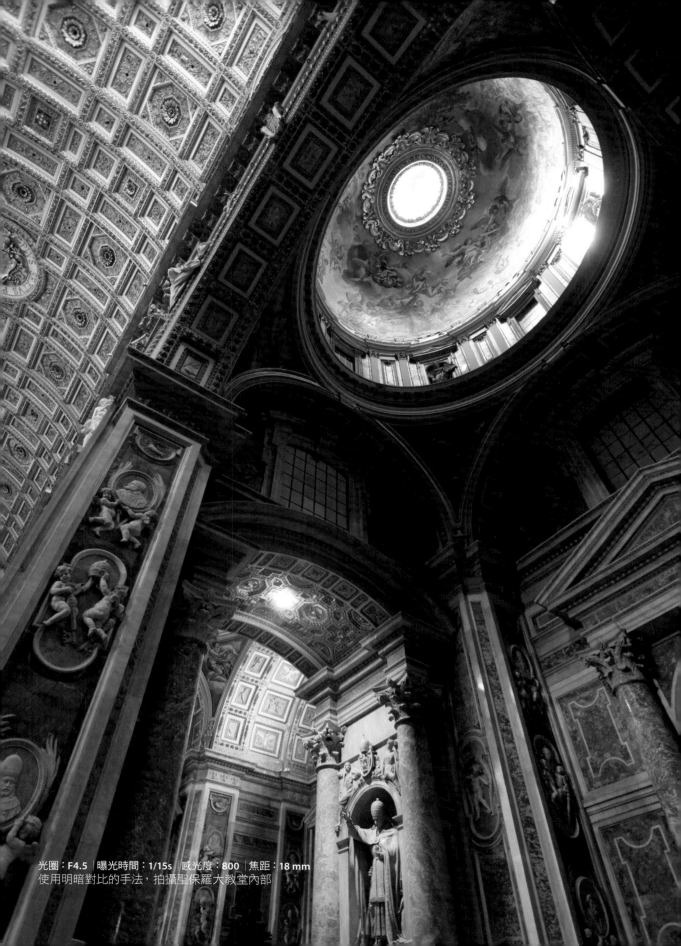

光圈：**F4.5** 曝光時間：**1/15s** 感光度：**800** 焦距：**18 mm**
使用明暗對比的手法，拍攝聖保羅大教堂內部

拍攝戶外旅行

近幾年隨著城市的不斷發展和擴張，以及生活節奏的加快和生活壓力的增加，很多人慢慢開始喜歡戶外旅行和渡假，無論是周末還是假期，走進大自然中傾聽原始的呼喚。休閒戶外活動項目中通常有健行、登山、攀岩、溯溪、露營、野炊等，透過網路上的一些戶外論壇組織，就可以了解裝備資訊及參加有組織的活動。

參加戶外旅行可以擴展攝影師的拍攝題材，這裡不僅融合了風景，還有花卉、紀實和小品題材，甚至動物和生活的內容也有待挖掘。在戶外旅行中，推薦使用可以與登山包結合的胸前攝影包，或是腰包式攝影包，這樣更便於器材的拿取。在拍攝時，可用特色路牌、營地中的活動和事件、天氣變化和特色景點、道路為素材，使用拍攝技法進行加工和藝術創作。

光圈：**F3.2**｜曝光時間：**1/1000s**｜感光度：**100**｜焦距：**35 mm**
⋒ 利用淺景深的手法虛化背景，拍攝旅途上的路牌

⋒ 在戶外旅行時，可以使用胸包來攜帶攝影器材

光圈：**F5**｜曝光時間：**1/160s**｜感光度：**100**｜焦距：**105 mm**
以帳篷為前景、遠山和雲層為背景，拍攝露營的營地

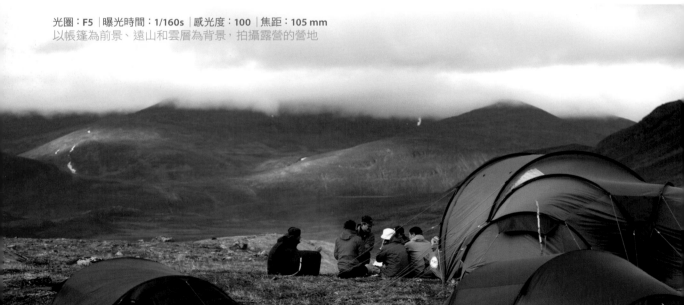

戶外旅行中要注意攝影器材的保護，最重要的就是防撞和防水，因此要時時將單眼相機掛在脖子上，或使用鎖扣將其固定在背帶上，防止上山或肢體動作較大時受到碰撞和外力衝擊。此外，最好為單眼相機配上專用雨衣，或選擇帶有防雨罩的專用攝影包，避免相機和鏡頭進水。

在戶外拍攝時，可以廣泛結合自然與人文場景，也可以利用風景攝影的技巧，在取景時加入人文內容。在拍攝右側這張照片時，攝影師看到橫跨小河的鐵橋後，決定使用超廣角鏡頭在橋頭守拍；首先在取景時讓相機觀景窗中充滿橋頭的鐵柱，之後等待服裝色彩鮮豔的旅客通過瞬間按下快門。下方這張照片中，攝影師發現雲層在高原中的位置很低，甚至在黑色的高山半腰中飄浮；於是立即使用相機構圖，排除陰霾的天空，等待旅行者到達最佳位置時做拍攝。

光圈：**F5** ｜曝光時間：**1/40s** ｜感光度：**100** ｜焦距：**16 mm**

在小橋旁預先構圖，等待時機進行拍攝

光圈：**F4** ｜曝光時間：**1/400s** ｜感光度：**100** ｜焦距：**105 mm**

利用遠山和雲霧為背景，拍攝健行旅客的背影

⊡ 旅行中不可錯過的人物

年長的當地老人

隨著世界人口的高齡化，在旅行中遇到老年人的機率也越來越大。由於當地的老年人通常保留著古老的生活習慣，並且身著傳統服飾，因此可以作為一個特色進行拍攝和記錄。老年人通常性情和藹，因此在拍攝時也避免了一些溝通上的麻煩。拍攝老人時，可用人文的視角關注他們的生活，拍攝在勞動中的畫面，或是捕捉一些生活的氣息。如果老人的服飾或表情裝扮非常有特色，也可以試著拍攝人物的特寫鏡頭。

下方左側的照片拍攝於法國巴黎的街頭，一個老婦在家人陪同下外出散步，因勞累而坐在一個石柱上休息。攝影師在看到她的特色服飾和手中的雨傘後，趕緊調整構圖，讓背景中呈現夕陽的景色，同時讓地面的石柱以縱深狀排列。

下方右側照片拍攝的是尼泊爾曬太陽的一位老者，他頭戴當地的特色花帽，倚坐在古老的木質門柱前，太陽照射在他的臉上和手上，勾畫出蒼老的皮膚和皺紋。於是，攝影師選擇人物的側面，在不打擾他的前提下捕捉自然的神態。

光圈：F2.8 | 曝光時間：1/640s | 感光度：100 | 焦距：155 mm
⋂ 使用長焦鏡頭營造石柱的縱深感

光圈：F3.2 | 曝光時間：1/1600s | 感光度：200 | 焦距：200 mm
⋂ 在被拍攝者的側面進行取景和拍攝

抓拍事件的特寫

在 2008 年北京奧運會的許多場館外，常常會有「彩繪師」的身影出沒。他們為觀眾們描繪充滿激情的「奧運妝容」，打造賽場上的另一道風景線。而拍攝男女老少爭畫國旗的場面，可以展現群眾積極參與奧運的細節，為歷史留下難忘的畫面，很有意義。

右圖採用低平角度拍攝人物的側面，彩繪師和被畫的老人都進入了畫面，人物關係明確，神態專注，老人臉上的國旗詮釋了「北京歡迎你」、「同一個世界，同一個夢想」的奧運主題。

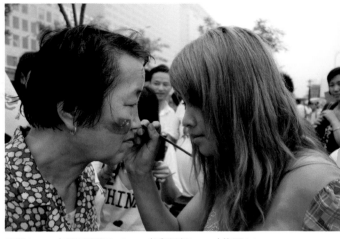

光圈：**F5.6** | 曝光時間：**1/250s** | 感光度：**400** | 焦距：**24 mm**

🎧 奧運時，為觀眾繪製國旗的志工

不同文化的碰撞與交流

攝影其實就是學著用獨特的視角去審視你所看到的世界，而這種視角可能是悲天憫人、童心稚趣、詼諧幽默或大愛無疆等，也包括對不同文化的比較與探究。

在全聚德門前，一位外國遊客在專心地拍照，是什麼景色迷住了他？而他自己也成了別人鏡頭中的景色。畫面中人物與背景中老字號的金字招牌形成了特殊的呼應關係，表現的是東西方文化的碰撞與交流，非常具有時代特點。

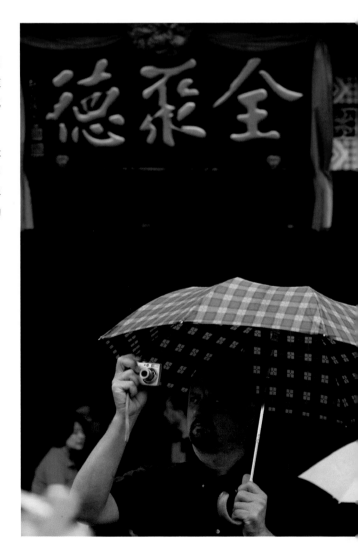

光圈：**F4** | 曝光時間：**1/320s** | 感光度：**200** | 焦距：**85 mm**

🔄 一位外國遊客舉著相機，站在老字號全聚德的牌匾下

虛實對比

人們往往習慣性地認為紀實攝影的景深很大，但許多紀實照片同樣需要淺景深的表現手法，讓畫面的主要部分清晰，讓其餘部分模糊。以模糊部分襯托清晰部分，則清晰部分會顯得更加鮮明突出，這就是虛實相間，以虛托實。

虛實對比常用的方法有營造景深法和動靜對比法。右圖是用大光圈控制景深的方法來模糊背景，最大限度地突顯主體人物。

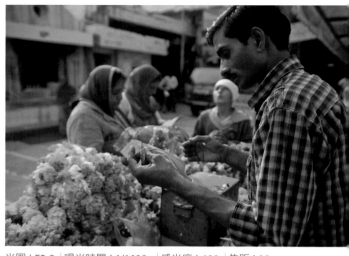

光圈：F2.8 | 曝光時間：1/1600s | 感光度：400 | 焦距：28 mm

⌕ 用虛實對比的手法，突顯畫面主角──賣鮮花祭品的攤販

動靜對比

對比是突顯事物存在形態的一種強調方法，而動靜對比是利用構圖元素之間的動靜關係達到突出主體的目的。例如下圖，畫面中的主體是「肅穆的老者」，他坐在廣場上，呈持續的靜止狀，其身後有來來往往的行人，呈動態狀。這張照片透過以動襯靜的方法，使畫面具有紀實效果和特殊的情趣。

拍攝動靜對比的照片要注意：相機不能晃動，否則會導致畫面模糊一片；採用 1/8s 的慢速快門，快門的速度宜慢不宜快，因為速度過快會把行走的人群凝固定格，進而喪失動態感。

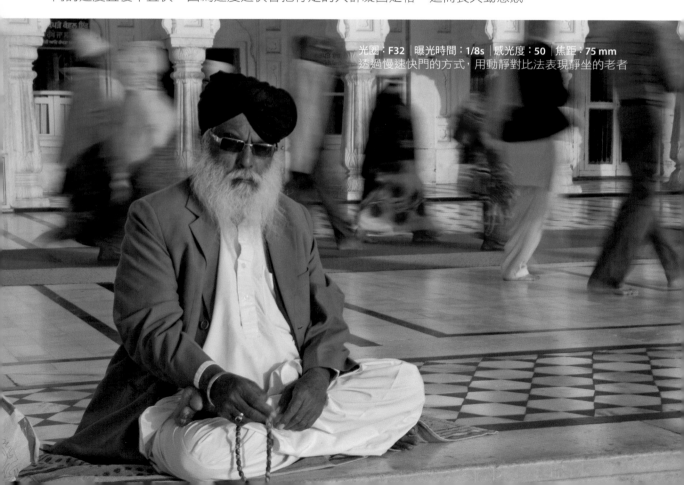

光圈：F32 | 曝光時間：1/8s | 感光度：50 | 焦距：75 mm

透過慢速快門的方式，用動靜對比法表現靜坐的老者

拍攝最有穿透力的眼神

右圖，畫面中排除了多餘事物的干擾，只擷取了以小女孩為中心的畫面，攝影師的主觀傾向很明顯，希望將人們的目光集中在這個小女孩身上。她那非常具有穿透力的眼神充滿感染力，一個眼神勝過萬語千言，那麼耐人尋味的表情，帶給觀眾很豐富的想像空間。圖片豐富的情感色彩，得益於攝影師選擇的角度和畫面的安排。

下圖，攝影師逼近孩子臉部的上半部進行特寫，貧民窟孩子怯懦無助的表情躍然而生，旁邊有一個舊洋娃娃的陪伴，洋娃娃天真的眼神和孩子複雜的眼神發生強烈的對比，加上鐵柵欄阻擋了孩子與拍攝者親近，整個作品給觀眾留有很多的思考空間。

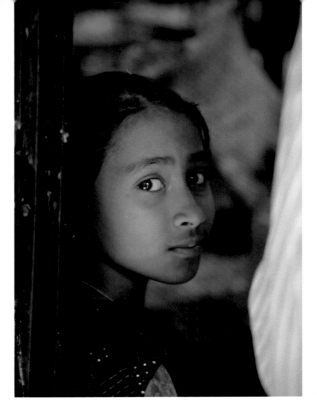

光圈：F2.8 | 曝光時間：1/320s | 感光度：1600 | 焦距：75 mm

⌒ 少女回眸，清澈的眼神感動人心

光圈：F8 | 曝光時間：1/160s | 感光度：1000 | 焦距：75 mm

↻ 透過鐵柵欄正在窺視的小男孩

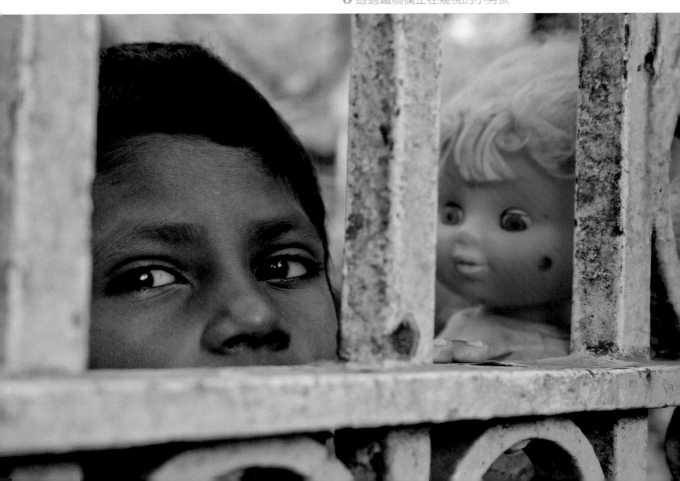

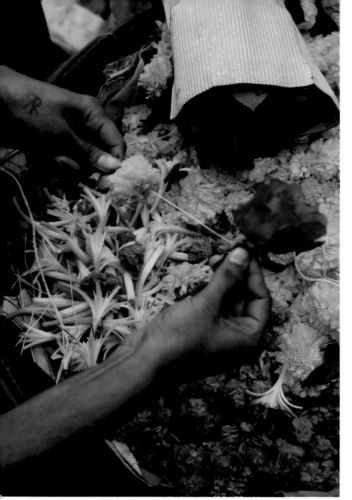

局部特寫，以小見大

印度有專門的鮮花市場，城市的商店裡或馬路兩旁，總有一些賣花的人在不停地織著花環。

左圖，作者採取獨特的視角，透過賣花人的手與鮮花來表達主題。取景時，作者選擇較高的角度從側面拍攝；為了突出主題，拍攝者捨棄了畫面中賣花人的身體，只保留了辛勤勞作的雙手，利用有限的畫幅，讓畫面層次分明、以小見大。

紀實攝影可以抓住能表現事物本質的細微之處，以特寫的方式拍攝下來。它的取景是局部的，從小處著眼，但細節也能打動人，也能拍出精彩。

光圈：**F5** | 曝光時間：**1/160s** | 感光度：**200** | 焦距：**75 mm**

🎧 正在用鮮花製作祭品的雙手特寫

街巷中的光影組合

城市的各種表情散落在街巷之中，化身為形形色色的都市小景。無所謂題材的大小，以小見大更好。羊肉串是城市人喜歡的小吃，在拍攝過程中，羊肉串變成敘述的主體，以烤製者為背景，畫面沉浸在或明或暗、或虛或實的氛圍裡，看不見烤製者的臉部表情，卻也能感受到勞動的辛苦。

將特寫畫面和城市碎片融為一體，表現小城故事和市井情調；這種看似普通的斑駁市民生活，卻是紀實攝影最為常見的素材。

光圈：**F2.8** | 曝光時間：**1/60s** | 感光度：**100** | 焦距：**60 mm**

➲ 用特寫手法拍攝正在烤羊肉串的攤位

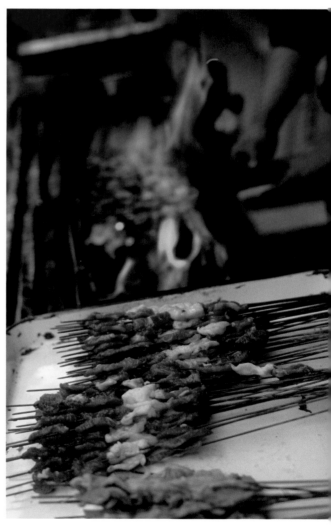

高角度拍攝生活場景

攝影者運用不同的角度來獲得多樣化的構圖，能提高畫面的表現力。角度有俯仰之分，俯角取景是由上向下拍攝，鏡頭比被拍攝體高，故能對景物一覽無遺，不但能排除景物的重疊現象，還可加強畫面的立體感和宏觀感。

右圖拍攝的是小鎮居民在河邊洗衣的生活場景，作者站在橋上，看見幾個婦女在洗衣服，隨即用相機拍了下來。高角度不會引起人的注意，有利於保留畫面的原貌。採用俯拍的角度會非常直接，人物分布有序，動作非常清晰，河水潺潺流過，現場情景一目了然。

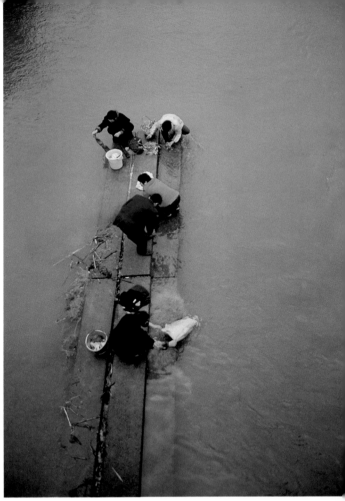

光圈：**F4** | 曝光時間：**1/100s** | 感光度：**100** | 焦距：**100 mm**

🎧 從高角度拍攝正在河邊洗衣的人們

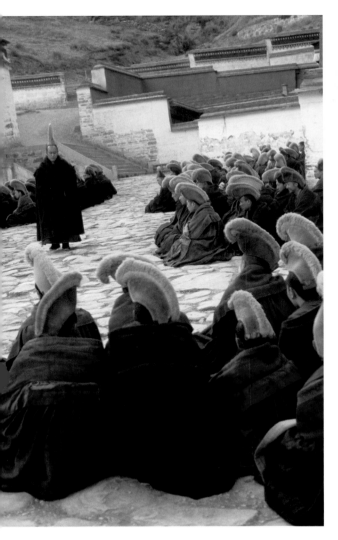

人物組成的邊框式構圖

攝影師拍攝的作品《僧眾與講經者》，畫面中僧眾圍成邊框式構圖，講經者站立其中，不怒而威。拍攝者藉由近距離拍攝，細膩地刻畫了寺廟僧侶的生活；也透過邊框式構圖，將觀賞者的視線引入畫面，彷彿講經聲不絕於耳。

光圈：**F6.3** | 曝光時間：**1/300s** | 感光度：**100** | 焦距：**35 mm**

🔄 喇嘛們圍坐在一起，聽講經者講經

16

精彩紛呈的運動攝影

追蹤對焦追隨拍攝

運動攝影是瞬間的藝術，而把握瞬間的過程、凝固瞬間的影像，正是數位單眼相機的特長。由於數位單眼相機的取景方式為五稜鏡光學反射式，在觀景窗中可直接看到正在發展變化的事態，反光鏡升起感光的瞬間只會形成非常小的快門遲滯，因此基本上能確保拍攝的畫面所見即所得。

右側照片中，攝影師在拍攝室內自行車運動時，將相機對焦模式（驅動模式）更改為連續自動，確保在按下一次快門後，只要相機觀景窗中的焦點在前方的車手身上，相機就可以自動追焦，並且營造出多與少的對比效果。下方照片中，攝影師將快門速度設為 1/20 秒，採用相機從左向右轉動追隨拍攝的手法，營造動靜對比。

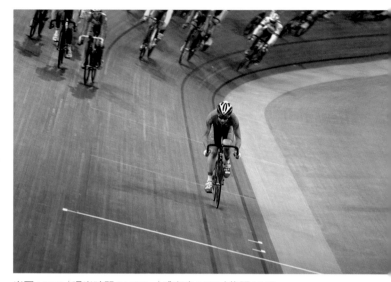

光圈：F3.2 │曝光時間：1/125s │感光度：125 │焦距：200 mm

♪ 使用連續自動對焦模式，拍攝面向攝影師騎行的自行車手

光圈：F2.8 │曝光時間：1/125s │感光度：640 │焦距：70 mm

♪ 使用較慢的快門速度，讓鏡頭追隨運動中的自行車進行拍攝

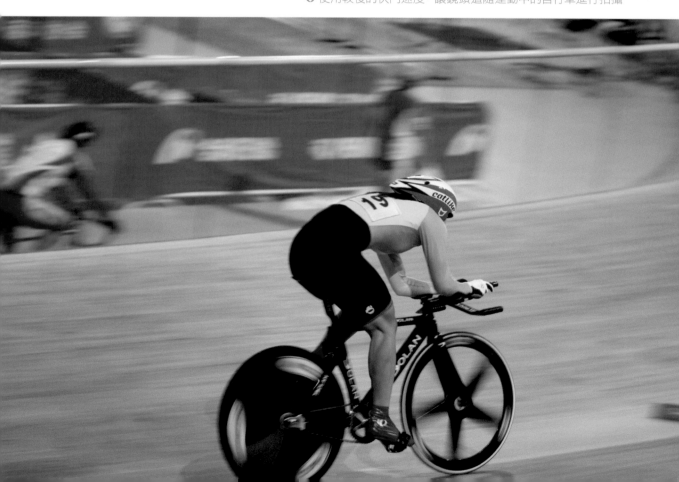

總結失誤的原因

剛接觸運動攝影的愛好者，即便使用先進的數位單眼相機，也經常會在拍攝時錯過精彩的瞬間。例如右側這張跳水的照片，由於要注意的景物太多，拍攝時稍不留意，就會讓畫面凌亂不堪，甚至錯過了拍攝主體的最佳動作。

具體分析，可以看出右側照片中的以下問題：1. 主體的跳水運動員姿態不優美，同時由於快門速度把握不當，導致人物出現了動態模糊；2. 背景的選取有問題，背景中出現了凌亂的畫面，以及其他運動員的身影；3. 照片整體曝光偏暗，且出現了色溫偏差。

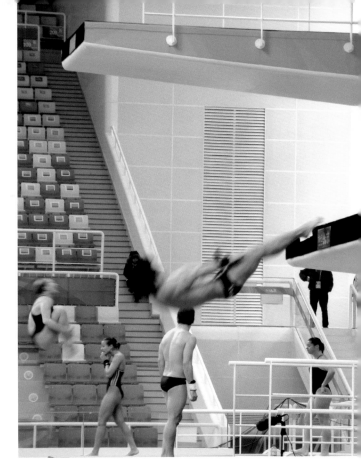

光圈：**F4.5**｜曝光時間：**1/60s**｜感光度：**100**｜焦距：**100 mm**
⊃ 背景凌亂，主體瞬間掌握不佳的跳水照片

光圈：**F2.8**｜曝光時間：**1/400s**｜感光度：**100**｜焦距：**125 mm**
↻ 選擇簡潔的背景，在運動員姿態最佳時按下快門拍攝

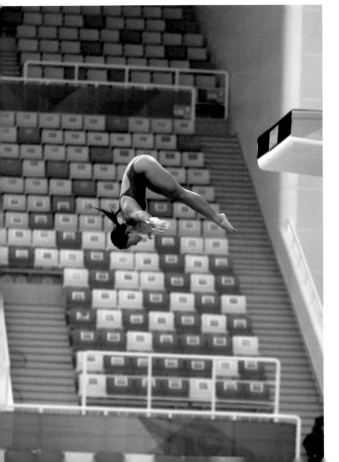

先設定後拍攝

要想成功地拍攝運動攝影，就要減少在快門按下時需要顧及的問題。簡單來講，就是將可以避免的問題提前解決，而在按下快門的那一刻，只需要掌握好動態的瞬間即可。

以左側照片相比上方照片，可以看到背景中的觀眾席呈現模糊的效果，藍白相間的畫面既整齊又富有變化；而前景中只有人物和跳台兩個元素，且人物體態優美，同時清晰地呈現在照片中。在拍攝時，攝影師首先進行構圖取景，透過左右移動機位和高低角度來改變前景和背景的關係。接著調整拍攝參數，最好使用相機的 M 模式手動曝光，提前設定光圈、快門速度和 ISO 值，然後進行試拍，當曝光度正常時即可。最後，對看台進行對焦，將鏡頭或相機切換為手動對焦模式，並將相機設為自動連續拍攝模式。設定完畢後，一切可變因素就會被避免，便可以專心拍攝運動員的瞬間動作。

光圈：**F3.2** ｜曝光時間：**1/1600s** ｜感光度：**200** ｜焦距：**165 mm**

🎧 使用構圖技巧，將特技摩托車手的後路斬斷，讓照片中充滿了驚險感

以險取勝

運動攝影師在構圖時，通常會利用構圖的優勢，增加畫面的動態趨勢或不穩定因素，爭取在有限的平面照片中呈現出更多訊息，並對觀看者的心理產生一定影響力。左側這張在體育場拍攝的摩托車表演照片，攝影師想等待騎士飛躍的一刻，於是提前對拍攝場景進行構圖。首先按照摩托車的方向，將其安排在畫面右側的黃金分割點上，然後在左側和上方預留空間，讓照片產生不穩定感，並預示著之後要發生的畫面。這裡將跳板孤立在畫面一角，營造驚險的鏡頭。

選好拍攝位置

在摩托車競技場上，攝影師選擇在彎道邊的觀眾席上取景，這樣可以將畫面拍得更加立體。在規劃畫面時，讓彎道盡量充滿取景框，前景中避免出現裸露的黃色土地，背景中的黃色土地也用景深模糊來掩飾；等到賽車開來時，攝影師將對焦點安排在前面的賽車上，並虛化後面的賽車，形成追逐的緊張情勢。

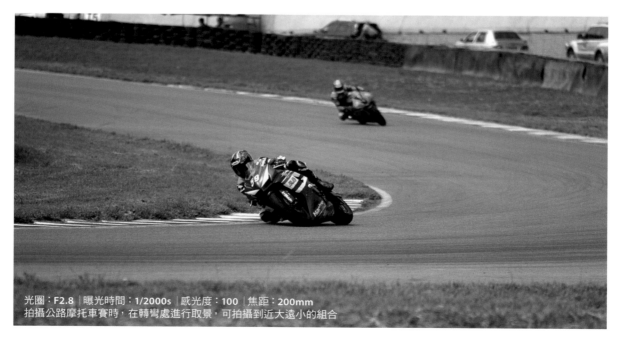

光圈：**F2.8** ｜曝光時間：**1/2000s** ｜感光度：**100** ｜焦距：**200mm**

拍攝公路摩托車賽時，在轉彎處進行取景，可拍攝到近大遠小的組合

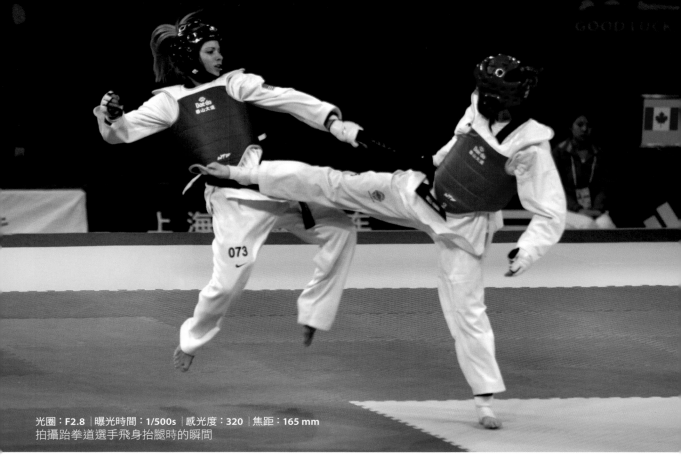

光圈：**F2.8** │曝光時間：**1/500s** │感光度：**320** │焦距：**165 mm**
拍攝跆拳道選手飛身抬腿時的瞬間

凝結精彩賽事的瞬間

在搏擊類體育項目中，現場的賽況非常激烈，在場的觀眾也會叫喊聲連連不斷。攝影師在拍攝時，為了防止其他觀眾遮擋鏡頭，必須找到前排的座位，或是在最後排找到沒有被遮擋的位置進行取景。在拍攝這類體育賽事時，要把握運動中人物之間的關係，尤其要在出拳或出腿的一瞬間進行抓拍。右側這張拳擊運動照片中，一名選手直拳攻擊另一名選手，卻被藍隊選手立即彎腰躲避；攝影師把握住這個瞬間，推進鏡頭拍攝出緊湊的畫面。上面照片拍攝的是跆拳道運動，當一名運動員在跳躍後準備攻擊時，突然遭受對手的側踢擊打；攝影師抓住這名選手在空中的精彩動作，並使用單眼相機的連續拍攝模式進行記錄，之後選出動作最佳的一張照片。

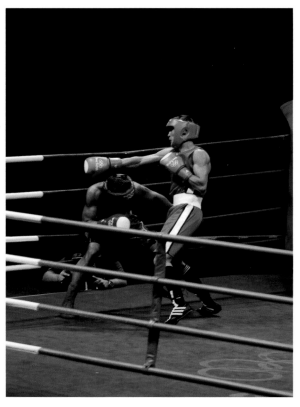

光圈：**F4** │曝光時間：**1/500s** │感光度：**1600** │焦距：**200 mm**
◐ 捕捉拳擊選手出拳時的瞬間

直射光的拍攝對策

在晴朗的天氣下，陽光會直接照射被拍攝體，在受光面產生明亮的光影，而非直接受光面則形成明顯的陰影，我們把這種光線叫做直射光。光線的選擇，對刻畫被拍攝對象的形狀、體積、材質、輪廓等外部特徵具有重要意義。在這種照明光線下，由於受光面與陰影面之間有一定的明暗對比，比較容易表現出被拍攝者的立體形態，且光線的造型效果也比較硬朗。直射光照射下的物體反差較大，因此不適合表現被拍攝體的細節。

使用直射光時，可以利用受光面烘托拍攝主體，利用陰影處降低畫面對主體的影響。有時，也可以透過陰影部分來塑造抽象造型，配合受光面進行表現，就像右側照片中地面上的影子。下面這張照片中，攝影師利用直射光，透過光照的明暗對比，將位於前景的運動員與背景區分開來，並藉由降低曝光補償來突出這種效果。

光圈：**F2.8** │曝光時間：**1/3200s** │感光度：**125** │焦距：**78 mm**
↑ 直射光下，利用運動員及其影子進行組合拍攝

光圈：**F2.8** │曝光時間：**1/2000s** │感光度：**200** │焦距：**200 mm**
↻ 利用光線產生的明暗對比進行構圖拍攝

18

RAW 格式檔案
高級處理技巧

[·] 在Camera Raw查看照片

Photoshop 軟體附有處理 RAW 格式照片的增效模組,將照片置入 Photoshop 軟體主介面,或是在 Photoshop 中點擊「檔案→開啟舊檔」,在開啟視窗中點擊 RAW 格式照片,根據下方的預覽縮圖來選擇並打開照片。如果無法打開 RAW 格式照片,可以登入 Adobe 的官方網站,對軟體進行更新;如果更新後依然無法打開 RAW 格式照片,就需要安裝更高階版本的 Photoshop 軟體,詳細可參考官網的相機支援列表。

經過上一步操作,就可以在 Photoshop 軟體的 Camera Raw 增效模組中打開 RAW 格式照片。如果拍攝時在數位單眼相機中選擇的是 RAW+JPEG 選項,這裡顯示的畫面相較於 JPEG 格式可能效果不佳。Camera Raw 的操作介面簡潔,左側為照片預覽視窗,上方為常用工具,右上方為色階分佈圖,右下方為調整選項及調整滑桿。Camera Raw 預設的調整視窗較小,可以透過上方的「切換全螢幕模式」按鈕進行全螢幕顯示及調整。

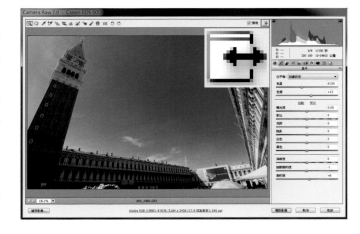

使用 Potoshop 軟體時,可以使用「步驟記錄」功能來取消處理效果,進行調整前後的比較。使用 Camera Raw 增效模組時,需要透過介面上的「預視」功能,藉由勾選和取消勾選來做比較。注意,這裡的預覽功能只針對目前的調整介面,如果進入了其他調整選項,取消勾選後,只會恢復目前介面調整前的效果。此外,Camera Raw 的滑桿調整比 Photoshop 更加保守。

[·] 精細查看照片細節

數位照片的解析度通常會遠大於查看照片的顯示器。Camera Raw 增效模組透過縮圖顯示大尺寸照片,而為了對照片的細節進行觀察與調整,可以使用 Camera Raw 上方工具列中的「放大鏡」功能。先用滑鼠點選放大鏡圖示的「縮放顯示工具」按鈕,再用滑鼠點擊照片,即可放大查看照片;如果是先按住鍵盤「Alt」鍵,再用滑鼠點擊照片,則可以縮小顯示照片。

在 Camera Raw 下方的「選取縮放顯示層級」下拉選單中,可以依不同比例對照片進行縮放,直接選擇縮放比例即可,其中比較實用的有「100%」和「符合視圖」顯示功能。為了確認照片處理的效果,我們經常需要切換 100% 比例來查看照片,檢查處理後的照片細節。

在 100% 比例模式下顯示時,可以查看照片局部的曝光有無過曝或不足,同時也可以查看拍攝主體的清晰度和層次。在這種放大模式顯示下,為了查看各個部分,可以配合 Camera Raw 上方工具列中的「手形工具」,在照片上按住滑鼠左鍵並上、下、左、右拖動照片,就能改變瀏覽位置進行查看。若正在使用其他工具進行處理,也可以按住鍵盤空白鍵,則滑鼠指標就會變為手形工具。

⟦⊙⟧ 重新調整畫面構圖

在使用 Camera Raw 軟體處理 RAW 格式照
片時，可以使用上方工具列中的「拉直工
具」對照片進行傾斜校正，以完善畫面構
圖。由於數位單眼相機的觀景窗較小，當
使用廣角鏡頭取景時，很容易將地平線或
建築的水平線拍斜，而透過拉直工具在照
片中按地平線拉出一條水平線，照片就能
自動校正。如本例在取景時誤將地平線拍
攝傾斜，透過拉直工具，就可以校正這個
失誤。

拍攝時若誤將多餘的景物納入照片中，可
以使用裁切工具來精簡畫面。選擇 Camera
Raw 上方工具列中的「裁切工具」後，在
照片預視圖中點擊滑鼠右鍵確定比例，如
果要維持數位單眼相機原本的 3：2 寬高
比（Panasonic、OLYMPUS 品牌單眼相機約
為 4：3 比例），可在軟體中的照片上點擊
滑鼠右鍵，選擇「2 比 3」即可。這裡的
裁切工具可作為臨時處理時的應用，之後
可以取消。

確定比例後，在照片中的左上方按住滑鼠
左鍵，拖曳以產生裁切框，並在照片右下
方鬆開滑鼠。使用 Camera Raw 中的裁切
工具裁剪照片後，可以繼續對照片進行
其他的處理；如果對之前的畫面裁剪不滿
意，可以再點擊裁切工具，此時又會出現
照片中被裁剪掉的其他部分，那麼就可以
重新對照片進行裁剪（可拖動裁切框四周
進行調整），或是取消裁切操作。

經過一段時間的處理後，調整視窗返回 Photoshop 介面，右下方的圖層窗格中會出現剛才調整的 RAW 照片，並且以智慧型物件呈現。在圖層縮圖中點擊滑鼠右鍵，在彈出的選單中點擊「透過拷貝新增智慧型物件」選項，此時圖層窗格會複製出一個照片圖層。這可以想像成兩張 RAW 格式照片在 Photoshop 軟體中的映像。

在圖層窗格中，用滑鼠雙擊上面的圖層縮圖，經過一段時間的處理後，又回到了 RAW 的調整介面。此時，所有的調整選項只針對地面的河流為參考依據，可以完全忽略天空部分。首先提高照片的曝光度，讓地面的草更加明亮；之後增加地面景物的色彩飽和度，讓畫面更加生動，並去除長焦鏡頭帶來的灰霧影響。

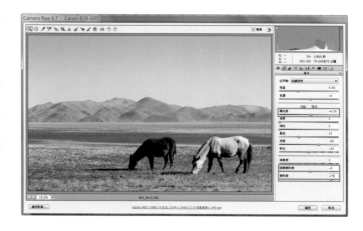

上一步調整完畢後，點擊確定按鈕，介面又會返回 Photoshop 中。此時，上面的物件圖層是地面細節調整過的，下面這張是天空細節調整過的。透過圖層與遮色片的使用，在圖層窗格下方點擊「增加圖層遮色片」按鈕，接著在左側工具列中選擇筆刷工具，設定前景色為黑色，然後在照片中塗抹，讓下方圖層的完美天空色彩全部顯露出來。

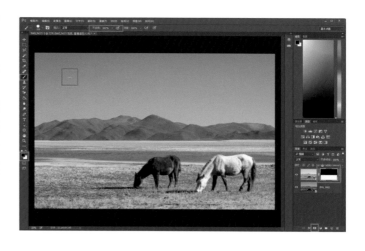

19

數位照片後製進階

使用Photoshop軟體處理照片的優勢

幾乎每個關於數位攝影的雜誌、書籍和網站，都有使用 Photoshop 軟體來調整照片的內容，Photoshop 就像攝影師的第二台相機一樣，成為拍攝之後談論的主要話題，如果你不會使用 Photoshop，就像不懂相機的光圈、快門一樣，無法和其他攝影人溝通。而大家對這款軟體的推薦也並不是盲從，它確實有很多其他軟體無法比擬的優點。

穩定性與延續性

想完全熟悉一款軟體的操作並非一件容易的事情，可能要經過很長一段摸索和嘗試的過程，才能高效率地用軟體來處理照片。誰都不希望辛辛苦苦累積了照片處理經驗後，慣用的軟體功能卻不夠用了，或者無法打開新的照片格式；所以選擇軟體就像選擇相機一樣，都需要認品牌，誰也不希望配齊了各種焦段的鏡頭後，相機的鏡頭卡口標準卻作廢了。對於照片處理軟體來說，Photoshop 就是一個具有實力的品牌，不僅堅持提供對新相機照片格式的支援，還不斷推出更新功能的新版本。此外，新版本依然尊重老用戶的使用習慣，可謂學習一次，一勞永逸。現在最新版的 Photoshop 軟體，相比十多年前發布的 Photoshop 7.0 版本，依然保留了大部分的操作模式和介面。

1 去除照片的灰霧

將照片置入 Photoshop 軟體，用滑鼠點擊上方選單欄「影像→調整→色階」，即可打開色階調整工具。觀察色階調整視窗中的黑色色階分佈圖，圖形的左右分別留有空缺，說明了這張照片中沒有最黑和最白，畫面集中在中間的中性亮度部分。用滑鼠按住色階分佈圖中的黑色三角，往中間調整到「山腳下」，再使用同樣方法調整白色三角。

2 複製圖層

在軟體右下方的圖層窗格中，可以看到目前照片的縮圖，在縮圖上點擊滑鼠右鍵，於彈出的選單中點擊複製圖層，並在彈出的視窗中點擊確定，就可以看到圖層縮圖變成了兩個。之後，可以透過這個複製出來的圖層進行遮色片處理。圖層遮色片可以理解為在目前照片上面覆蓋一層玻璃片，這種玻璃片有透明的、半透明的、完全不透明的。

3 整體銳利化並建立圖層遮色片

在 Photoshop 選單中，點擊「濾鏡→銳利化→遮色片銳利化調整」，進行強度和總量的設定，強化照片的清晰度。遮色片銳利化調整是一項常用的技術，可以快速提高照片邊緣細節的對比度，並在邊緣的兩側生成一條亮線和一條暗線，使畫面整體更加清晰。調整後的照片變得更加清晰，但背景模糊部分和照片的暗部會產生一些雜訊。此時，請在圖層窗格中點擊「增加遮色片」按鈕。

4 去除銳利化對背景的影響

在軟體左側工具欄中找到筆刷工具，在遮色片上塗抹（只能塗黑、白、灰），塗黑色部分的遮色片區域會變為透明，看起來就像去除了局部照片內容，讓下層的照片內容顯露出來。接下來可進行簡單的實驗，用筆刷工具在照片上塗抹，就能看到銳利化的效果被去除。使用遮色片可以精確地合成兩張照片，若不小心去除了上方銳利化的圖層內容，也可按下鍵盤「X」鍵，塗抹筆刷來恢復顯示這部分的畫面。

⌜•⌟ 明暗光影HDR特效合成

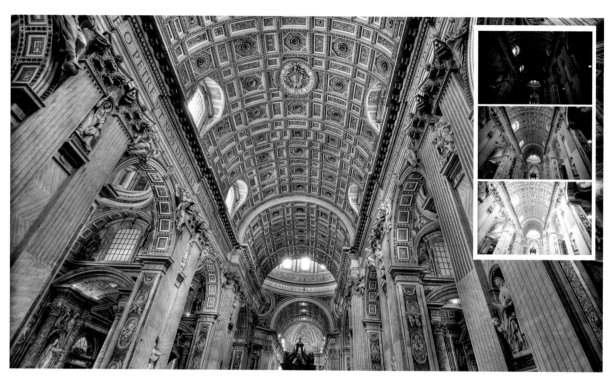

1 拍攝不同曝光值的照片素材

把同一個場景範圍內不同曝光值的多張照片合成一張 HDR 照片，可以讓畫面中的細節更豐富。合成時需要的照片數量，取決於照片間的曝光級數和動態範圍。如果照片含有非常高的動態範圍（拍攝室內時又包含陽光燦爛的室外景色），為了覆蓋整個動態範圍，至少要有兩級曝光，這就決定了拍攝的數量。這裡，攝影師逆光拍攝泰國皇宮，透過間隔 2 EV 的包圍曝光，拍攝了三張素材照片。

2 載入素材照片

HDR 合成可以加大照片的動態範圍，對於這張照片來說，就是讓室內燈光下的暗部色彩和細節能同時保存在一張照片中。打開 Photomatix Pro 軟體，點擊「Load Bracketed Photos」按鈕，在彈出的視窗中點擊「Browse」，尋找照片檔案並將它們載入到軟體中。在「Loading Bracketed Photos」視窗中點擊「ok」按鈕後，會彈出「Preprocessing Options」。請勾選「Align source images」選項，修正曝光（EV）間距，這裡的三張照片分別相差兩級曝光。

20

人像後製處理精解

⌗ 後製補妝美顏

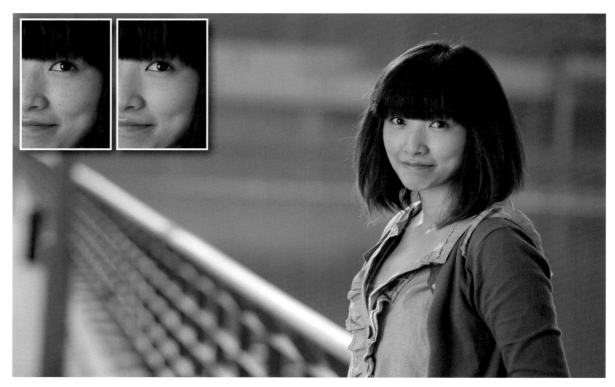

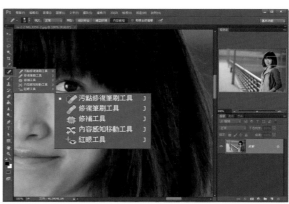

1 放大進行查看

在 Photoshop 軟體中手動美化皮膚時，首先要局部放大照片，進行精細的查看。在軟體主介面的右上方，可以看到導覽器中的照片縮圖，將滑鼠放在縮圖下方的縮放滑桿上，按住滑鼠左鍵向右拖移，就可以局部放大照片。放大後，軟體主介面顯示的也許不是我們希望看到的畫面，此時可用滑鼠按住導覽器中的紅色方框進行移動調整。另外，也可透過選單「檢視→100%」來放大查看。

2 常用的工具介紹

直接透過 Photoshop 內建的工具提升皮膚質感，如果沒有選對工具，就會耗費大量的時間，且效果很可能還會不理想。這裡，用滑鼠右鍵點擊工具欄從上數來的第 7 個工具，就能在彈出的選單中看到兩個常用工具：第一個「污點修復筆刷工具」和第三個「修補工具」。其中，「污點修復筆刷工具」屬於自動處理工具，而「修補工具」則需手動進行仿製來源的設定和處理。

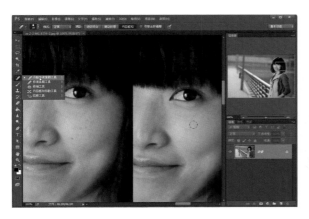

3 污點修復筆刷自動處理

在使用污點修復筆刷工具時，不需要定義仿製來源位置，只需調整好筆刷大小、確定並點擊皮膚上需要修復的影像位置，系統就會在確定需要修復的位置上自動分配，所以在實際應用時比較實用，且操作也簡單。這裡，我們將污點修復筆刷的尺寸設為與皮膚中暗斑大小一樣的直徑，然後在皮膚上點擊，即可將這些瑕疵消除。

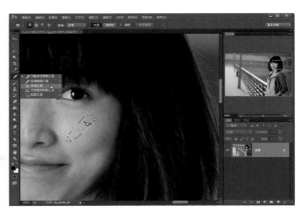

4 使用修補工具選取瑕疵

使用修補工具時，當選擇狀態為「來源」的時候，拉取皮膚瑕疵範圍到皮膚完好區域，即可實現替換修補；當選擇狀態為「目的地」的時候，選取足夠蓋住皮膚瑕疵區域的範圍並拖曳到問題皮膚位置，蓋住這部分的皮膚，便可實現修補。修補工具可以用其他區域或圖案中的像素來修復選中的區域。這裡，我們選擇修補工具後，按住滑鼠左鍵，在問題皮膚上畫一個封閉的範圍。

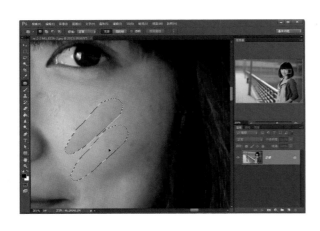

5 用光潔的皮膚覆蓋瑕疵

修補工具會將樣本像素的紋理、光線和陰影與原像素進行分配，所以在替換有瑕疵的皮膚部分時，結合邊緣會非常細膩，幾乎看不到修改的痕跡，這一點類似污點修復筆刷功能。在上一步中，我們用修補工具選擇了有瑕疵的皮膚部分，這一步要將滑鼠指標放在上一步設定的封閉範圍中，按住滑鼠左鍵並向下拉動到光潔的皮膚上，然後放開滑鼠按鍵，則瑕疵就會被替換。

6 通用的修正技巧

在手動美化皮膚時，修復筆刷更適合處理極小的痘痘或暗斑，而修補工具則適合修復大面積的瑕疵，尤其是不規則的部分，因為修補工具可以透過套索工具自訂瑕疵的範圍。使用修補工具時要注意，選定的皮膚範圍要盡量小一些，這樣才更容易找到適合替換瑕疵的光潔皮膚。此外，在選擇替換皮膚時，應注意光照度和紋理質感要盡量與瑕疵皮膚一致，否則可能會在皮膚上出現凸起或凹陷。

⊡ 液化工具瘦身

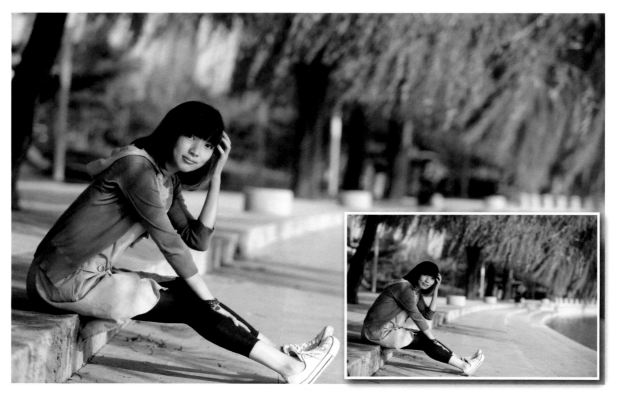

1 使用液化工具瘦身

數位單眼相機在記錄的過程中，將真實世界中的 3D 畫面轉化為 2D 平面，當中如果光影塑造的立體感不夠強烈，照片裡的被拍攝物體就會缺乏立體感。在使用長焦鏡頭拍攝人像照片時，因畫面會產生壓縮效果，不僅人像立體感欠缺，模特兒的身材也會因鏡頭的透視而顯得過於寬大。此時，可以使用 Photoshop 軟體中的液化工具，對照片中的局部畫面進行縮小處理。

2 放大並移動畫面

將照片置入 Photoshop 軟體，於選單中選擇「濾鏡→液化」，啟用液化調整視窗。在視窗中，左側的直排為常用的液化工具，本次將介紹「向前彎曲工具」及「縮攏工具」。為了便於更精細地調整照片局部，我們需要放大這部分的畫面。請使用左側工具欄最下方的「縮放工具」在照片中點擊，以放大畫面；並使用倒數第二個「手形工具」按住滑鼠進行拖動，以移動畫面。

3 瘦腿

相較之下，腿部的調整更為簡單。在左側工具欄中選擇「向前彎曲工具」，在右側工具選項中，調整工具筆刷的大小，讓它的直徑維持在小腿一半左右即可。使用工具在小腿下部按住滑鼠左鍵向上拖動，當小腿肚發生變形時放開滑鼠。利用同樣的方法，先將整個小腿到腳踝間的腿型按原比例縮小，然後，再繼續為膝蓋後方的腿窩和大腿大幅度進行美體。

4 瘦腰腹

如果在上一步瘦腿的過程中，出現腿部曲線過渡不均勻的現象，就要將筆刷的直徑變小，慢慢將腿部凸出或凹進的部位調整順滑。這一步，請將筆刷大小放大至上身的 1/3 大，將模特兒彎曲的後背調整得挺直。這裡依然使用「向前彎曲工具」，在後背處按住滑鼠左鍵向右平行移動，然後利用同樣的方法，將腹部往左側調整，達到收腹的效果。

5 瘦臉

鏡頭和光線會在不同程度上將模特兒的臉龐變得寬大、扁平和失真，為了達到真實和完美的效果，就需要精細地對臉部形狀進行修正。如果在拍攝時，能在模特兒右上方進行補光，右下方的下巴和頸部的陰影就能修飾臉龐。在這張照片中，我們繼續使用「向前彎曲工具」，將筆刷大小設為下巴弧線的一半，然後將筆刷放在模特兒的左下顎處，按住滑鼠左鍵向右上方拖動，以調整臉型。

6 調整唇形

在人像臉部的後製處理中，左側工具欄中的「縮攏工具」也是常用工具。例如，在放大照片中，可以使用這個工具來調整模特兒的唇形。選擇「縮攏工具」，從圖示中可看出此工具能將影像局部的四周向內縮減。首先，將筆刷大小調整得和單片嘴唇最厚的部分一樣，然後在兩片嘴唇中線使用工具；點擊滑鼠左鍵，唇部就會收縮，可以用滑鼠從左至右依次進行處理。

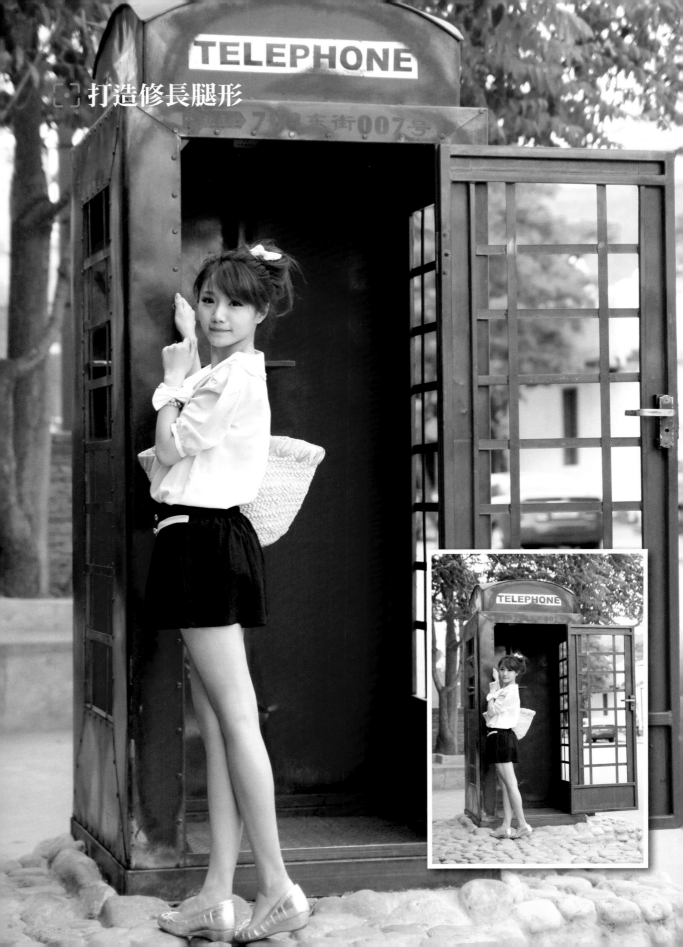

打造修長腿形

1 拍攝時預留空間

在拍攝大量商業性質的人像寫真時,職業攝影師通常會考慮到後製處理的需求,在構圖上預留一定的空間,也就是攝影人常說的構圖不要太滿。例如,遇到身材微胖的模特兒時,盡量讓身體附近不要出現直線的背景,那麼後製透過液化工具瘦身調整時,就不會出現直線景物被調整成彎曲的失真現象。這裡,我們在拍攝一組人像寫真時,在模特兒腳部下方預留了一定的空間,便於後製的美腿處理。

2 在腿部延伸位置建立選取範圍

在 Photoshop 左側工具欄中,找到從上數來第二個矩形選取畫面工具,如果目前顯示的不是方形的矩形選取畫面工具,可在該工具上點擊滑鼠右鍵,於彈出的選單中選擇第一個矩形選取畫面工具。接著,透過工具欄中的放大鏡或主介面右上方的導覽器和縮放滑桿,將照片縮小到全螢幕可完全顯示的大小,然後使用矩形選取畫面工具,在圖中由左向右拉出一個如圖所示的選取範圍。

3 用任意變形工具拉伸

上一步使用矩形選取畫面工具時,選取範圍下方的位置剛好卡在模特兒的大腿,這樣做的目的是,未來要將大腿往下的部分進行拉伸處理。請在選單中選擇「編輯→任意變形」,或按下鍵盤快速鍵「Ctrl+T」,此時之前建立的選取範圍在四角和四邊中心會出現小方框。請將滑鼠放在照片最下方的小方框上,按住滑鼠左鍵向下拉動,即可將腿部拉長。

4 用液化工具適當修整

上一步使用任意變形工具將模特兒的腿部拉長,這樣腳部以下的地面內容也自然被裁切,而腿部左右兩側的背景雖然一同被拉長,但看起來並沒有較大的失真和變形。但由於腿部拉長後,有些肌肉和骨骼被放大,因此可在軟體選單中點擊「濾鏡→液化」,利用液化視窗中的「向前彎曲工具」,將肌肉和骨骼的凸起調整得更加平滑。

光源色局部分層處理

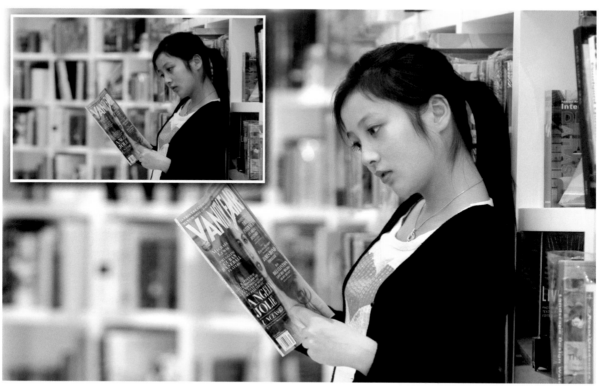

1 使用色階工具調整場景色溫

在室內借助燈光拍攝時，照片會受到光源的色溫影響。在高色溫光源照射下，如果亮度不高，會給人一種陰冷的氣氛；而在低色溫光源照射下，若是亮度過高，就會給人一種悶熱的感覺。色溫是人眼對發光體或白色反光體的感覺，這是綜合物理學、生理學與心理學複雜因素的一種感覺。本例照片的人物就受到了室內日光燈的影響，膚色明顯偏黃。請在 Photoshop 中打開色階視窗，選擇白色滴管工具。

2 以白色衣服亮部為基準調整

首先，使用色階視窗中的白色滴管工具，以人物白色衣服上最亮的部分為參考點，點擊並進行校正。調整後，觀察全圖會發現，現在的背景和模特兒衣服上的暖色調部分基本上被消除，但是模特兒的皮膚由於曝光不足和環境色溫影響，依然泛出暖黃色調，看起來非常不健康。這是因為拍攝時，攝影師為了確保環境中過亮的背景不會曝光過度，因此降低了曝光補償，導致模特兒臉部出現曝光不足和色偏。

1 建立空白圖層

在處理照片的過程中，有時我們希望工具或特效只對特定區域產生作用。平面設計師更偏好使用選取畫面工具，而攝影師更偏好使用圖層遮色片的方法。因為，圖層遮色片可以反覆修改，而不會造成畫質損失。這裡，要先在目前照片圖層的上方建立一個透明圖層，之後再對這個透明圖層進行調色和著色。請點擊圖層窗格底部倒數第二個「建立新圖層」按鈕，建立空白圖層。

2 為透明圖層調色

在 Photoshop 主介面的左側工具欄中，選擇油漆桶工具，油漆桶可以為選取圖層進行全面的著色調整，可以將它視為用整桶的油漆潑灑一樣。選擇油漆桶工具後，請在工具欄下方點擊前景色圖示，然後在彈出的檢色器視窗中，用滑鼠按住色調上的滑桿，選擇一個泛黃的色調；接著把滑鼠移到左側的色塊中，將黃色往偏暗的位置移動，選擇暗黃色。

3 為圖層著色並與照片混合

選定前景色後，就可點擊確定按鈕來確定選取。接著，在照片中點擊滑鼠左鍵，油漆桶工具就會為上方的透明圖層著色，有點像是把一副透明的眼鏡著色成有色墨鏡。經過調整後，可以看到著色效果讓照片的反差有所降低。接著，請點擊圖層窗格上方的圖層混合模式下拉選單，從中選擇「小光源」模式，讓著色圖層與背景照片相混合。

4 降低著色對人物皮膚的影響

選擇不同的圖層混合模式，就可以獲得不同的有趣效果，但我們這裡調整的人像照片有一定的特殊性，因此在混合模式的設定上，有著一定的局限，尤其是過於強烈的調整效果會讓人物皮膚和服裝嚴重失真。這裡，我們為了降低著色圖層對皮膚和服裝的影響，為目前圖層建立了遮色片，然後使用半透明的筆刷工具，輕微地逐步消除人物臉部的染色效果。

21

風景後製處理精解

⊡ 培養先觀察後調整的習慣

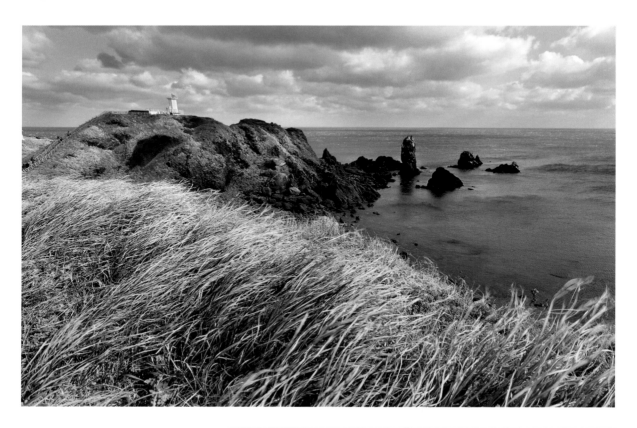

發現並分析問題

使用軟體後製處理照片前,應先經過主觀判斷、結合軟體中的查看工具,來分析自己的照片,然後再確定調整方案,並按照調整的先後順序,在盡可能減少畫質損失的前提下處理照片。右邊的照片是攝影師在接近中午時分拍攝的韓國濟州島海岸,畫面中反差較弱,色彩呈現不佳,但對於攝影技術而言,並沒有太大的失誤。在處理前,觀察照片亮部與暗部的顯示畫面與隱藏細節後,攝影師制定了局部調整對比度和色彩等一系列的處理方案。

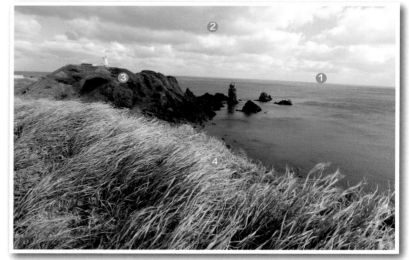

TIPS

❶ 地平線有些傾斜,需要在後製處理時修正
❷ 天空尚有可分辨的藍色,調整時可以強化色彩和雲層結構
❸ 遠處山丘曝光稍顯不足,後製要進行局部調亮
❹ 近處草叢的色彩較為暗淡,後製處理時應增加這部分的色彩表現力

1 校正傾斜的海平面

在拍攝風景照片時，由於相機沒有持平，使得一張構圖、色彩、畫質均非常優秀的照片水平線出現傾斜，留下小小的遺憾。但只要透過 Photoshop 校正一下，就能輕鬆彌補這個缺陷。在 Photoshop 介面左側工具欄中找到裁切工具，並於上方工具列設定「原始比例」，此時照片四周會出現裁切參考線；將滑鼠放在參考線外側後，游標會變成旋轉的圖示，請按住滑鼠向上或向下拖動，則照片會進行旋轉，雙擊滑鼠左鍵即可確定裁剪。

2 局部壓暗天空的色調

在之前的分析中可以了解，天空的層次若較為單薄，應該還有一定的調整潛力。因此，請在工具欄中找到套索工具，按住滑鼠左鍵在照片中的天空四周移動，建立一個封閉的選取範圍，建立後的天空周圍會出現閃爍的虛線。如果多選了，可按住鍵盤 Alt 鍵圈選去除多餘的內容；如果少選了，可按住鍵盤 Shift 鍵圈選添加需要的內容。最後，在介面選單列中選擇「影像→調整→曲線」，並在曲線視窗中，用滑鼠拖曳斜線中央往右下方移動，以壓暗天空，然後點擊確定。

3 調亮遠處的山丘

經過上一步的處理後，天空被單獨進行調整；接著可選擇套索工具，在天空以外的位置點擊滑鼠左鍵，去除天空的選取範圍。然後請再次選擇套索工具，並在上方工具列的羽化選項中，將數值改為 30 像素，讓套索選取的範圍帶有一定的軟性漸層，這能使局部調整不留痕跡。之後，用羽化後的套索工具，在左上方的山丘周圍建立選取範圍，並用曲線工具進行局部調亮。

4 優化整體畫面色彩

色彩、層次和形式感是攝影作品技術層面上的重要衡量標準。如果照片與攝影師在拍攝現場看到的內容差異很大，那麼畫面的感染力就會大打折扣。影響照片色彩的因素有很多，例如，順光拍攝容易造成反光、逆光拍攝容易讓照片色彩弱化，而嚴重的曝光過度和曝光不足也會影響色彩的表現。這裡，請在選單列中選擇「影像→調整→色相／飽和度」，並向右調整飽和度滑桿，讓照片色彩更鮮豔。

修正曝光不足的照片

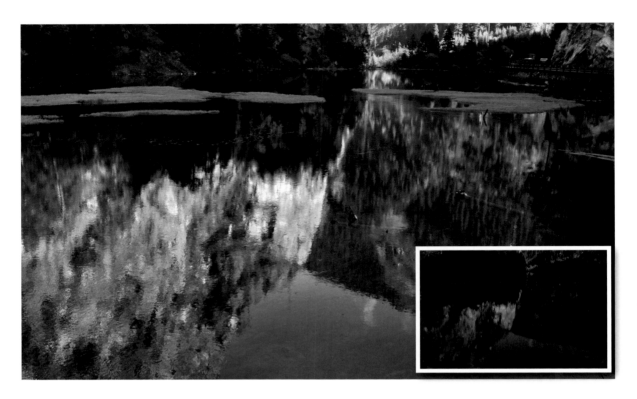

1 查看色階分佈圖並使用自動調整

如果相機在拍攝時，誤用了點測光模式對亮部進行測光和拍攝，就會導致照片的曝光不足；或者，當拍攝以大面積天空和水面為主的照片時，也會因為局部亮度過強，誤讓相機內建測光系統以為拍攝現場亮度過高，導致照片曝光不足。這裡，由於之前設定了曝光補償，攝影師在拍攝時忘記將補償去除，導致照片曝光不足，所以要使用 Photoshop 中的「自動對比」功能，緩解畫面的曝光不足。

2 使用曲線工具增加亮度

Photoshop 中的「自動對比」功能可自動分析照片的色階分佈，並根據數據進行調整；但軟體並不能真正了解照片的內容和攝影師的真實想法，因此，自由度較高的曲線工具便成為處理這類問題的首選。在 Photoshop 的選單列中執行「影像→調整→曲線」指令，然後於彈出的曲線調整視窗中，將滑鼠指標放在斜線上 1/2 處，按住滑鼠向左上方拖動，直到畫面調亮及細節豐富後再放開滑鼠。

3 精細調整陰影範圍

上一步使用的是粗糙調整，只是簡單地把暗部亮度提升。接下來，請在「陰影 / 亮部」視窗中勾選「點擊顯示更多選項」。於擴展視窗中，將「陰影」中的強度數值升高至 64，這樣就可以擴大選取的陰影範圍，讓更多陰影畫面的亮度能夠提升；然後再將陰影中的總量提高，讓地面和雪山的畫面細節隨著調整慢慢出現。若是有些不需要的細節也一併被調亮了，可以再次調整強度，讓這一部分細節隱藏。

4 精細調整亮部範圍

由於攝影師在拍攝時使用了保守的相機設定，因此天空中的色彩和細節呈現也同樣不夠理想。上一步我們擴大了選取的陰影範圍，讓更多陰影畫面的亮度能夠提升，這裡，要再將「亮部」中的強度和總量提高。此時，雪山的亮部和天空雲層的畫面細節會隨著調整慢慢出現，尤其是天空的藍色會明顯加重，不僅是飽和度的提升，天空的明度也被調整，看起來就像是用了光學偏光鏡來輔助拍攝一樣。

5 設定中間調對比度

在黑白底片攝影中的傳統暗房操作時，陰影的處理是最讓攝影師頭痛的問題，如果過度調亮暗部影像，影像會顯得平淡，如同被漂白過一樣。而在 Photoshop 的陰影亮部處理中也一樣，如果過度地調亮陰影、壓暗亮部，照片就會出現大量的中間調，讓照片的整體對比明顯降低，進而讓畫面顯得平淡無味。這裡，可以在「調整」中找到中間調滑桿，並向右滑動來增加照片的明暗對比。

6 調整黑色範圍

經過上一步的調整，照片中的景物看起來更加鮮明和立體，畫面整體也更有精神。但是，由於暗部的提升，可以明顯感覺到，目前照片中的光線強度和地面亮度，與拍攝現場真實感受到的效果有所區別。地面中有些不希望非常明顯的細節，隨著調整也一併出現了。此時，可以在「陰影 / 亮部」視窗中，調整「忽略黑色」選項的數值為 1% 左右，隱藏暗部的部分無用細節。

⟨•⟩ 手動優化照片對比度

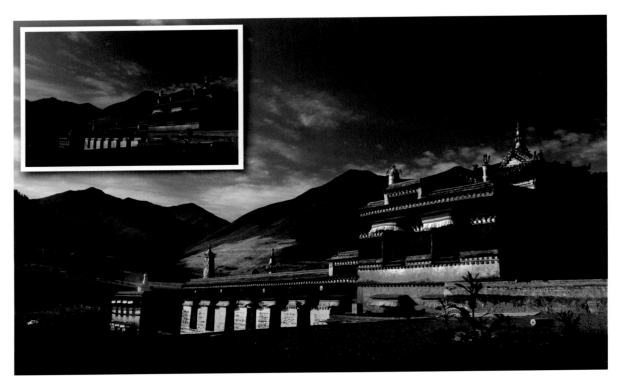

1 分析照片與色階分佈圖

在晨間拍攝第一道曙光照射甘南拉卜楞寺時，由於空氣中塵土顆粒被光線照亮，導致照片看起來很朦朧。鏡頭的呈現是客觀的，並不像人眼會經過大腦的思考和過濾。就像在拍攝照片時需要構圖，排除擾亂畫面的景物，當我們藉由雙眼觀看時，大腦已經主觀地排除干擾物。對於這種有灰霧的照片，請不要輕易地刪除，因為它們透過軟體處理的空間最大，這裡我們首先調出色階分佈圖來觀察。

2 使用自動調整功能

此時，為了增加照片亮部和暗部之間的對比，在選單中選擇「影像→自動對比」，則軟體會自動分析照片的色階資訊，將亮部和暗部的色調壓縮，去除照片中的灰霧。自動對比功能只能根據照片的畫面訊息進行判斷和處理，確保照片數據上的正確，並不能完全按照攝影師的想法來調整。若想將照片的灰霧完全去除，就要使用軟體中的色階功能做處理。

3 調整亮部的色階

對於這張晨曦的照片，要調整色階，可以透過重新分配色階分佈圖的方法，調整不同像素值的明暗，讓亮部更亮、暗部更暗，減少中間調。點擊「影像→調整→色階」，可以看到色階工具的黑色圖表並沒有分配到座標右邊最亮部，說明這張照片的亮部不通透。將滑鼠移至色階分佈圖右側的白色三角處，並將其往左拖動到右側的黑色山腳下，然後放開滑鼠，則照片中的景物光感會立刻提升。

4 調整暗部的色階

上一步重新調整亮部色階後，照片的灰霧現象有所緩解，但畫面看起來更亮了，這是因為照片中白色調被強化，但是黑色調還未改變。請接著將滑鼠移到色階分佈圖左側的黑色三角處，並將其往右拖動，則照片中的暗部像素會重新分配；最後再點擊確定按鈕，即可完成色階調整。調整後的照片畫面清晰，灰霧現象消失殆盡。

5 分析調整後的色階分佈圖

色階分佈圖說明了照片中各像素色調分佈的情況，透過調整，可以在從亮到暗的區域中重新分配像素。原照片畫面出現灰霧現象，較低的對比度使得照片色彩暗淡，而色階中的色階分佈圖也顯示出，照片缺乏明顯的亮部和陰影內容。所以我們將色階進行壓縮，讓黑色調和白色調重新分配，並均勻地在色階圖上延展，讓照片重現了拍攝現場的壯美畫面。

6 提高整體飽和度

由於這張照片在拍攝時的光線昏暗，色彩表現欠佳，所以最後還要提高飽和度來校正色彩。飽和度也稱為色彩的純度，可以理解為色彩的鮮豔程度。點擊選單「影像→調整→色相／飽和度」，在彈出的視窗中，用滑鼠將飽和度滑塊往右拖動，當色彩變鮮豔後再放開滑鼠，完成調整。切記飽和度的設定不可過度，否則會讓照片產生干擾畫面的雜色。

⊡ 用濾鏡強化冰冷的溪水

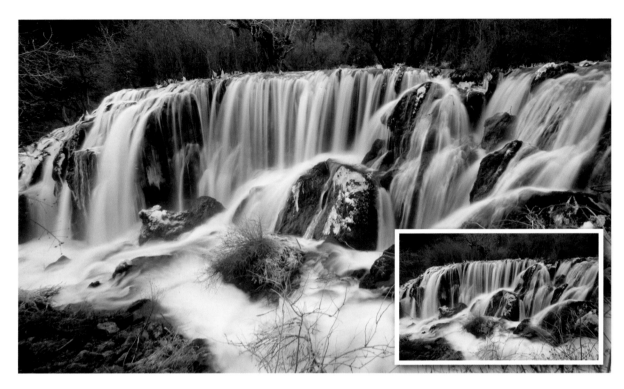

1 打開相片濾鏡工具

濾鏡主要是用來實作影像的各種特殊效果，它在 Photoshop 中具有非常神奇的作用。所有的 Photoshop 濾鏡都按分類置於選單中，使用時，只需從該選單中執行即可。濾鏡的操作是非常簡單的，但是真正用起來卻很難恰到好處，因為這必須憑藉主觀的判斷和自身累積的攝影經驗。這張照片的冬天溪水色彩過於平淡，需要進行冷色調渲染。請點擊選單「影像→調整→相片濾鏡」，打開相片濾鏡視窗。

2 使用冷色濾鏡

此時主介面上會彈出相片濾鏡功能。首先，請選擇濾鏡的型號，就像傳統攝影中，在鏡頭前加裝玻璃或樹脂濾鏡環一樣，必須根據要改變的畫面選取。這裡，為了強化溪水和冬天的冰冷效果，請點擊濾鏡右側的三角形圖示，在選單中選擇「冷色濾鏡（80）」，然後將滑鼠指標放在「濃度」滑桿上，一邊觀察畫面變化，一邊往右拖動滑塊進行調整。

⌈•⌉ 用濾鏡渲染日落的天色

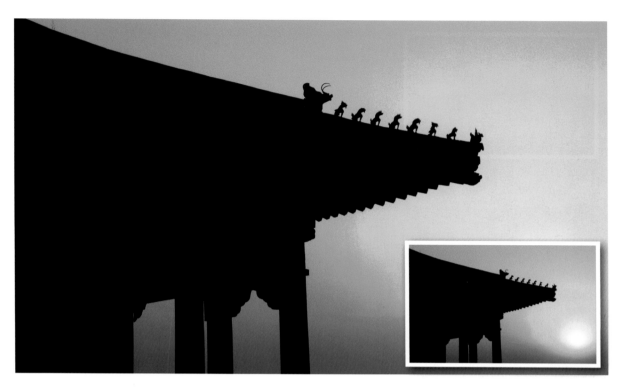

1 使用暖色濾鏡

想要拍出優秀的風景攝影作品，必須犧牲一些睡眠時間，日出、日落時分往往能捕捉到更具有力量和色彩的作品。夏季的夜晚相對較短，如果此時太陽從地平線升起，那麼你所處的環境在短短幾秒內就會發生巨大變化。這張攝影師拍攝的北京故宮日落照片中，天空的色彩不夠濃郁，需要用暖色調進一步渲染。請點擊選單「影像→調整→相片濾鏡」，打開相片濾鏡視窗。

2 渲染日落時分的天空

此時主介面上會彈出相片濾鏡功能。首先，請點擊濾鏡右側的三角形圖示，在選單中選擇「暖色濾鏡（85）」，然後將滑鼠指標放在「濃度」滑桿上，一邊觀察畫面變化，一邊往右拖動滑塊進行調整。調整後，照片中的暖色調被強化，原本泛白的頂部天空會顯現出暖紅色調。從相片濾鏡調整視窗中可以看出，暖色濾鏡有很多選項，大家可以依次嘗試後進行調整。

❲•❳ 打造黑白城市風景照片

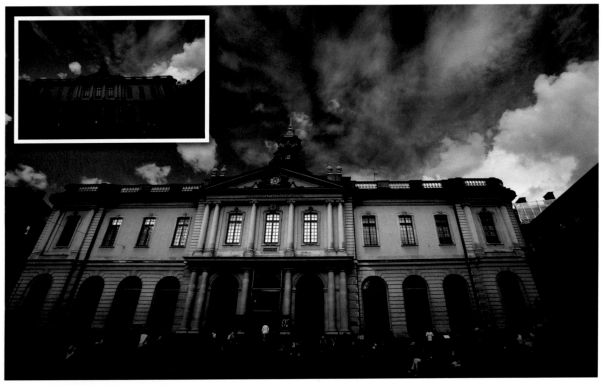

1 使用任意變形工具

從低角度拍攝高聳的建築物時，會因為透視關係導致畫面景物出現變形，建築物原本平行於畫框的垂直外牆會漸漸傾斜，朝著頂端匯聚，這就是我們所說的透視變形。由於觀察習慣，這種變形通常可以被接受；但如果拍攝角度同時偏移，就會導致建築左右高低不平。這裡，請在選單中點擊「選取→全部」，則照片周圍會出現選取範圍，接著點擊選單「編輯→任意變形」。

2 校正建築透視

將滑鼠放在照片四周的白色調整方框或四角的調整方框內，按住滑鼠左鍵拖曳，就可拉伸或擠壓調整照片比例。這裡，我們按住鍵盤「Ctrl」鍵，將滑鼠放在照片左上角的調整方框內，按住滑鼠往上拖動，讓建築左側向上方變形，並在到達合適的位置後放開滑鼠。接著用同樣方法將照片左下方往下拖動變形，然後按下「Enter」鍵確定調整，則建築左小右大的變形就會被校正。

3 簡單的去除飽和度調整

在 Photoshop 中，選擇選單「影像→調整→去除飽和度」這個指令，可以迅速做出黑白照片。很多初級攝影愛好者可能會選擇這種模式處理黑白照片，這是 Photoshop 中最簡單也是損失最大的一種黑白處理方法。去除飽和度的原理是，將每一個像素點的 R、G、B 色版三個分量中的最大值與最小值相加除以 2，再將該值分別分給 R、G、B 三個分量。這種方法對某些色彩的還原和真正的傳統黑白底片拍攝效果有較大的偏差。

4 使用黑白功能調整

相較於去除飽和度，Photoshop 中還有另一個功能「黑白」，可以打造出比較完美的黑白影像。選擇選單「影像→調整→黑白」，就會自動生成黑白影像。生成黑白影像之後，系統會預設一個各色版的色彩飽和數值。透過觀察，我們發現畫面整體偏黑，沒有豐富的亮部細節，因此必須進行調整。

5 調亮建築部分

上一步我們開啟了黑白調整功能，這個功能類似在傳統黑白底片攝影中，在鏡頭前加裝各種濾色鏡一樣，可強化不同顏色在黑白攝影中的明暗程度。這裡，我們先在「紅色」和「黃色」調整滑桿上分別按住滑鼠左鍵，往右增加百分比數值，進而大幅度地調亮建築，讓建築從灰暗的黑色調中脫穎而出。請注意，調整時要同時觀察畫面，確保畫面品質不會遭受過大的損失。

6 壓暗天空色調

為了增強畫面整體反差，要繼續增加「綠色」百分比，並降低「青色」和「藍色」的百分比。最後，為了讓照片質感更佳、畫面看起來更清晰，還可以對作品進行銳利化。基本上，大多數後製處理的作品都可以進行這一步，請選擇選單「濾鏡→遮色片銳利化調整」。遮色片銳利化調整濾鏡在處理過程中會使用模糊遮色片，以產生邊緣輪廓銳利化的效果；該濾鏡是銳利化濾鏡群組中，銳利化效果最強的濾鏡。

⌜·⌟ 合成寬畫幅全景照片

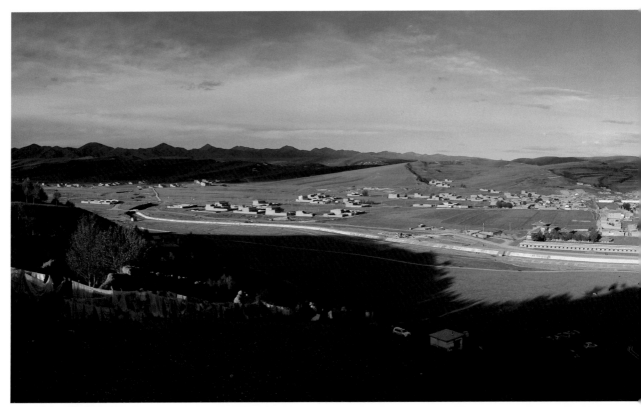

1 素材照片的拍攝要求

在現今的數位時代，每個人都可以透過手中的數位單眼相機，並利用電腦自動進行全景照片的合成。而全景照片的素材，在拍攝時要確保每張照片的曝光和白平衡都相同，要使用 M 模式手動曝光，白平衡也要改為手動模式。為確保焦點一致，必須將對焦切換成手動，最好使用接近 50 mm 的焦距，從左到右，拍一張後旋轉一定角度再拍下一張，並確保每張照片有至少 1/4 左右的內容能重疊。

2 啟用接片模式

打開 Photoshop 軟體，置入拍攝的一系列素材照片，本例為 5 張。在選單中點擊「檔案→自動→ Photomerge」。在彈出的 Photomerge 控制面板中，點擊「增加開啟的檔案」按鈕，則剛才打開的素材照片就會被自動載入。如果這裡載入的是按照要求拍攝的素材照片，軟體就能自動進行識別，只要使用最左側的預設選項「自動」即可；點擊確定按鈕後，這些素材照片就會開始拼接。

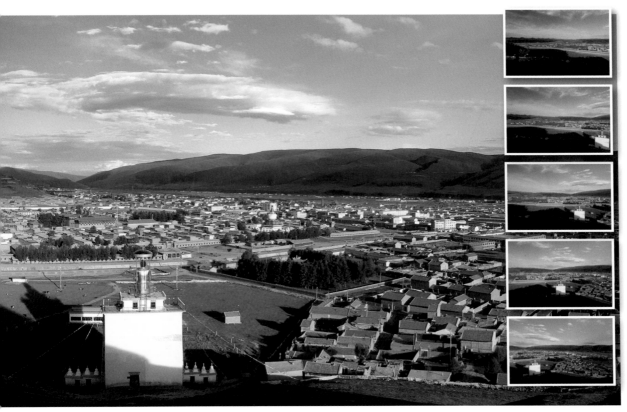

3 軟體自動拼接全景照片

　　只有當接片素材的曝光和色溫相同，且重疊面積符合要求時，Photoshop 才能自動識別這些全景素材，將所有素材進行拼接，完成現在看到的效果。這裡，攝影師拍攝時使用了廣角鏡頭，為了校正變形，軟體拼接出多個弧形的效果，並消除了四角失光的影響。為了讓拼接效果更出色，拍攝時最好使用標準鏡頭，這樣可以減少軟體校正變形和四角失光的負擔，提升拼接的速度和成功率。

4 合併與裁剪可用內容

　　最後，使用裁切工具將校正變形時產生的多餘畫面去除。拼接完成後的畫面是圖層相疊加的結果，用滑鼠右鍵點擊圖層縮圖的右側，在彈出的選單中選擇「合併可見圖層」，或使用快速鍵「Ctrl+Shift+E」進行合併。全景素材拍攝若能符合標準，拼接工作就會非常順利；但是，如果照片中充滿過多的暗部內容，例如剪影畫面，那麼軟體在拼接時可能會出現無法識別重合點的問題。

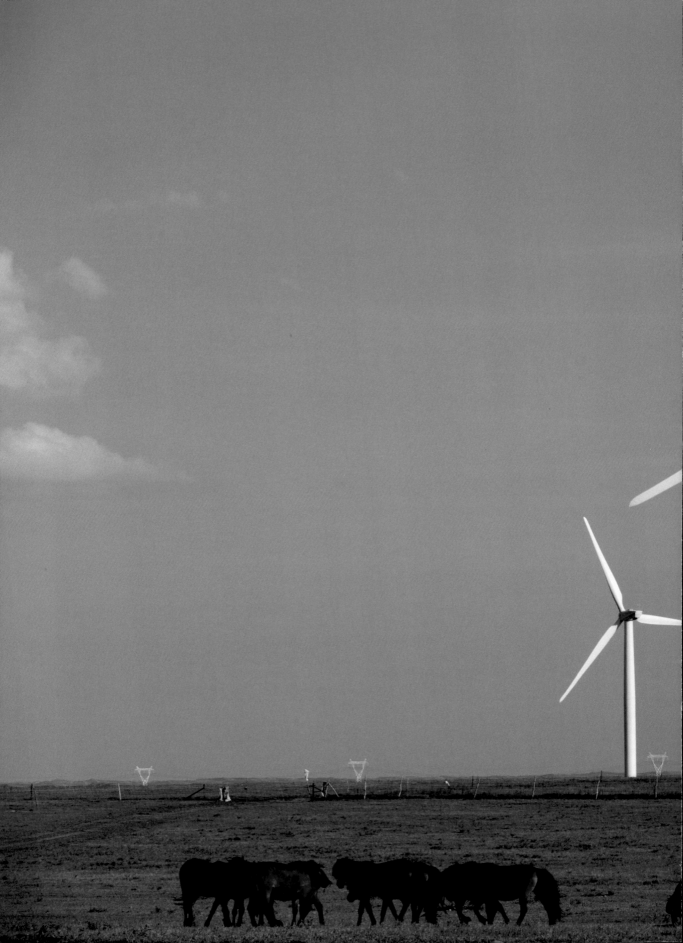

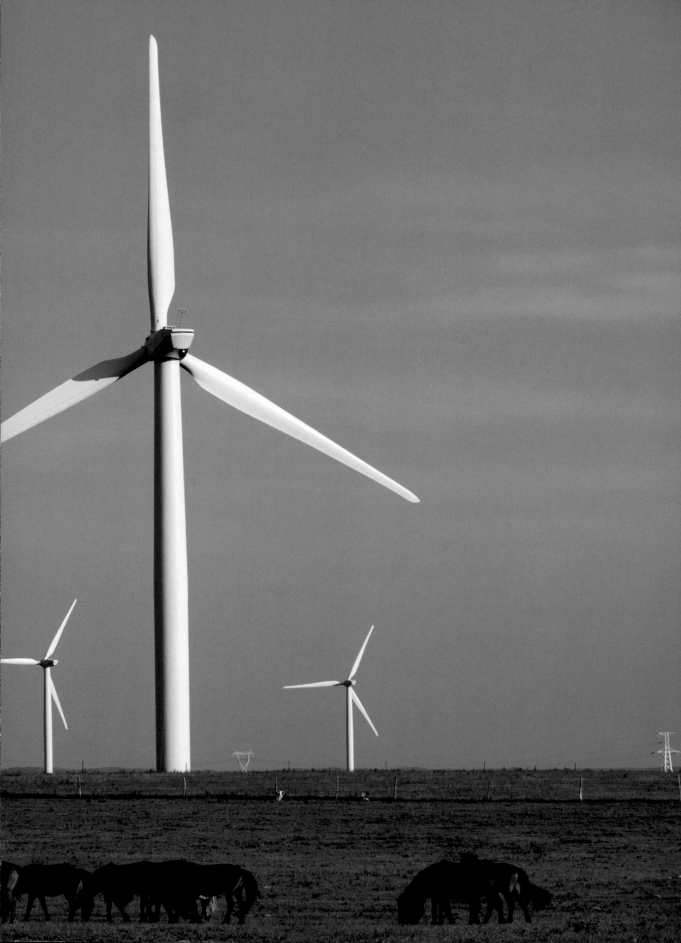